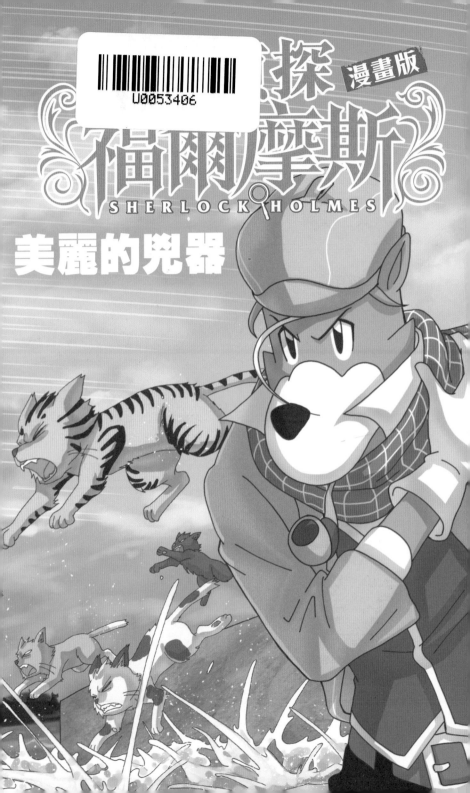

登場人物介紹

華生

曾是軍醫，為人善良又樂於助人，是福爾摩斯查案的最佳拍檔。

福爾摩斯

居於倫敦貝格街221號B。精於觀察分析，知識豐富，曾習拳術，又懂得拉小提琴，是倫敦著名的私家偵探。

雷克

《倫敦時報》編輯，史密斯的上司。

小兔子

扒手出身，少年偵探隊的隊長，最愛多管閒事，是福爾摩斯的好幫手。

小艾倫

米爾老太太的孫子。

米爾老太太

居於美泰村，現已70多歲。

切尼

切尼製帽廠的老闆。

傑斯

美泰村的漁民。

案件發生地點

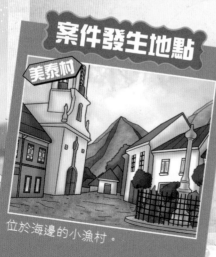

美泰村

位於海邊的小漁村。

史密斯

失蹤了的《倫敦時報》記者。

大偵探福爾摩斯 漫畫版

SHERLOCK HOLMES

CONTENTS

美麗的兇器

集體自殺案

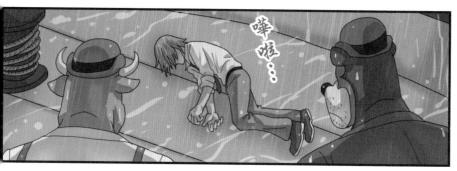

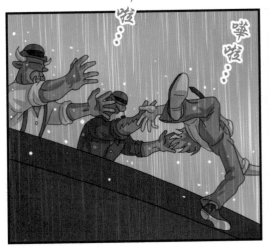

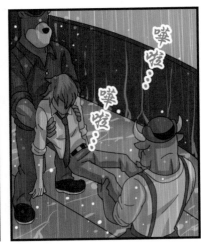

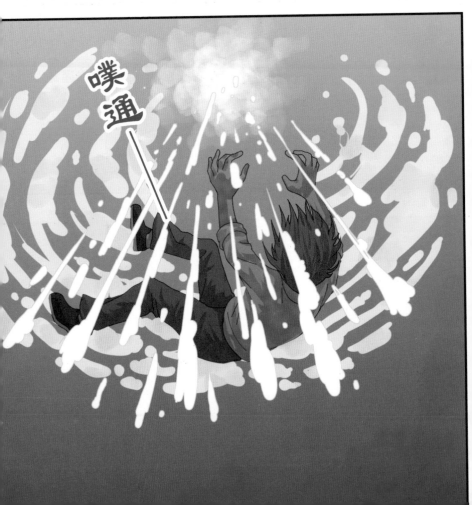

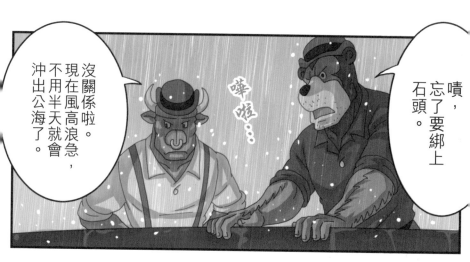

沒關係啦。現在風高浪急，不用半天就會沖出公海了。

嘩啦……

嘖，忘了要綁上石頭。

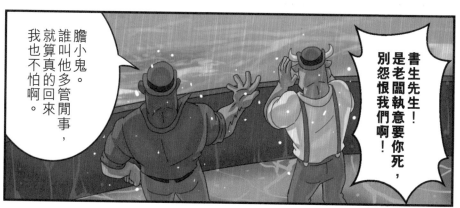

膽小鬼。誰叫他多管閒事，就算真的回來，我也不怕啊。

書生先生！是老闆執意要你死，別怨恨我們啊！

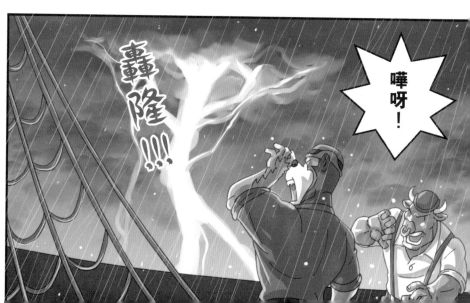

轟隆！！！！

嘩呀！

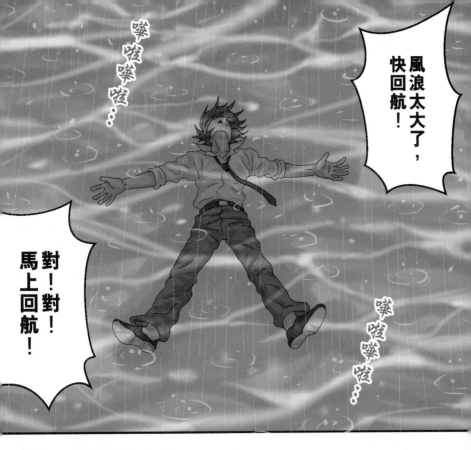

貝格街

好……辛苦華生醫生……

我的病嚴重嗎？有沒有……生命危險……？

只是感冒發燒而已。你躺在這裏休息，不要到處跑了。

嗚嗚……

10

奇怪的案子？

請問福爾摩斯先生在嗎？

我想請他幫忙查一個奇怪的案子。

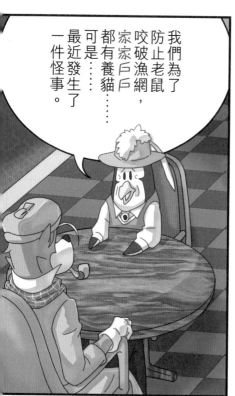

我們為了防止老鼠咬破漁網，家家戶戶都有養貓……可是……最近發生了一件怪事。

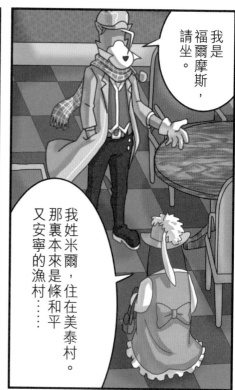

我是福爾摩斯，請坐。

我姓米爾，住在美泰村。那裏本來是條和平又安寧的漁村……

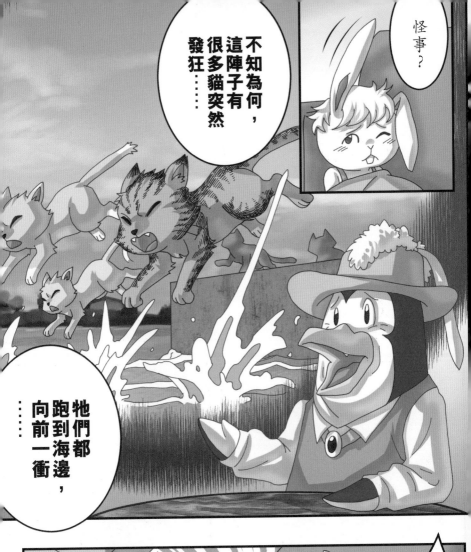

怪事？

不知為何，這陣子有很多貓突然發狂⋯⋯

⋯⋯牠們都跑到海邊，向前一衝⋯⋯

我知道原因！

吓!?

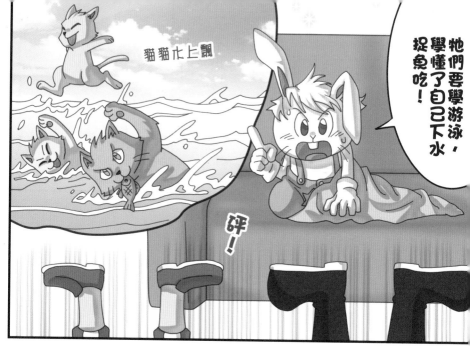

貓貓水上飄

牠們要學游泳，學懂了自己下水捉魚吃！

砰！

別理他，我們繼續。

全都淹死了……

牠們……一直衝入海中……

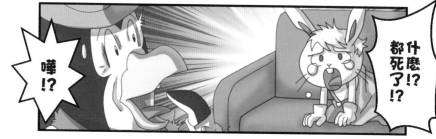

嘩!?

什麼!?都死了!?

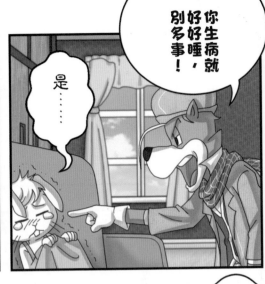

你生病就好好睡，別多事！

是……

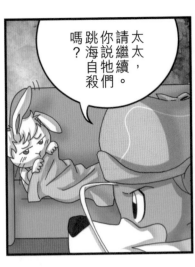

太太，請繼續。你說牠們跳海自殺，嗎？

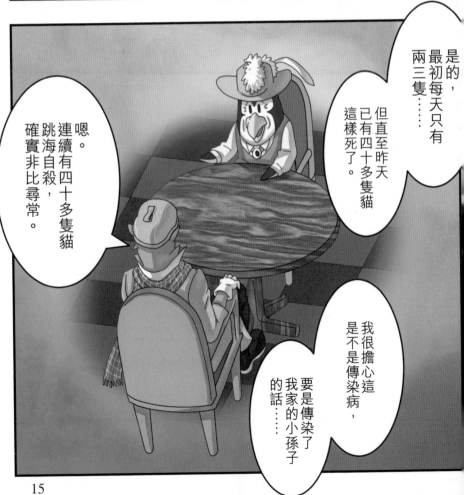

是的，最初每天只有兩三隻……

但直至昨天已有四十多隻貓這樣死了。

嗯。連續有四十多隻貓跳海自殺，確實非比尋常。

我很擔心這是不是傳染病，要是傳染了我家的小孫子的話……

你們沒找過衛生部門幫忙嗎?

找過了,他們認為只是死了幾十隻貓,不值得太緊張。

明白了!我過兩天會到你村子看看。

太好了。

那麼我先回去等你。

好的。

你又不是動物專家,怎會有把握找出原因?

動物的集體異常行為,通常都離不開幾個原因,不會查不到的。

哎呀，你也要吸收一下醫人以外的知識呀，否則就變成專業的笨蛋了。

我又不是獸醫。

你是醫生也不知道？

什麼原因？

快睡覺！不然就不給你看病！

嘻⋯笨蛋⋯

動物集體異常，主要有四個原因。

童言無忌，算吧。

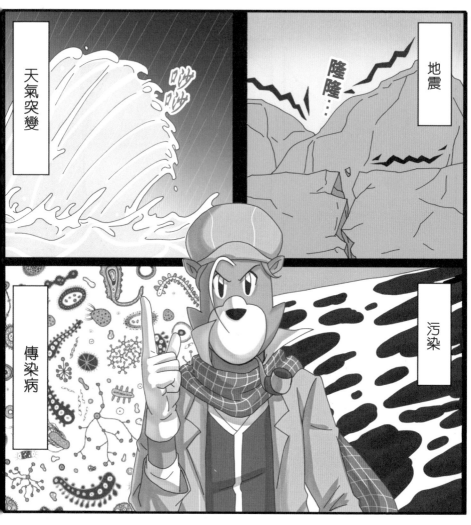

天氣突變

地震

污染

傳染病

很難說，要實地調查一下才能下結論。

那麼，你認為哪個可能性較大？

門沒關呢。
打擾一下，
請問福爾摩斯
先生在嗎？

我就是。

請問有何貴幹？
我是貴報的忠實讀者。

我是
倫敦時報
社會版編輯
主任雷克。
這是我的
名片
請多多，
指教。

恕我單刀直入，
我想委託你尋人。

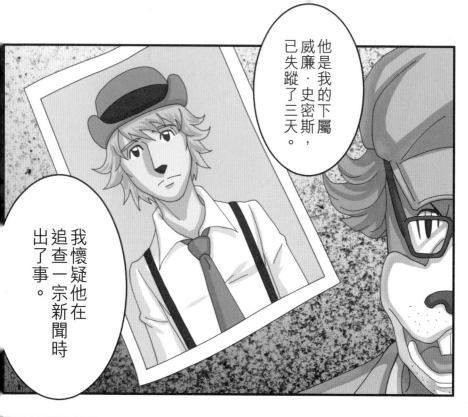

他是我的下屬威廉·史密斯，已失蹤了三天。

我懷疑他在追查一宗新聞時出了事。

為追查新聞而失蹤？那是很危險的新聞嗎？

我也不清楚，只記得他說過，正在調查一宗關於貓的新聞。

20

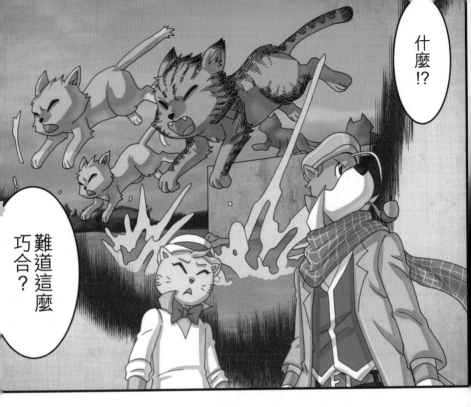

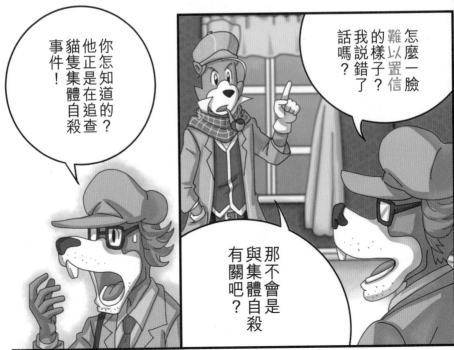

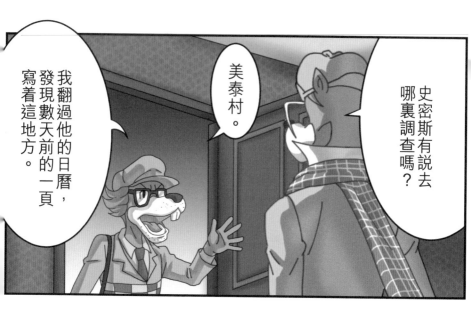

史密斯有説去哪裏調查嗎？

美泰村。

我翻過他的日曆，發現數天前的一頁，寫着這地方。

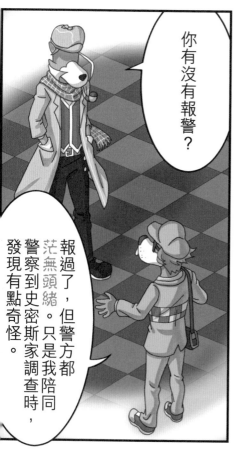

你有沒有報警？

報過了，但警方都茫無頭緒。只是我陪同警察到史密斯家調查時，發現有點奇怪，

其實我剛接到委託，正準備去調查此事。

實在太巧合了。

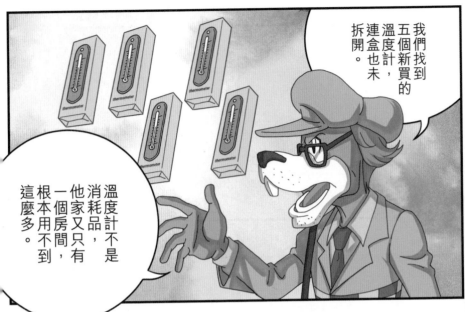

我們找到五個新買的溫度計，連盒也未拆開。

溫度計不是消耗品，他家又只有一個房間，根本用不到這麼多。

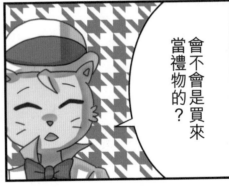

會不會是買來當禮物的？

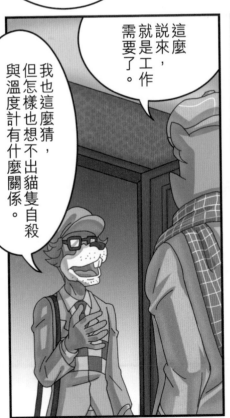

這麼說來，就是工作需要了。

我也這麼猜，但怎樣也想不出貓隻自殺與溫度計有什麼關係。

現在又不是送禮季節，況且史密斯很節儉，連我也從沒收過他的禮物。

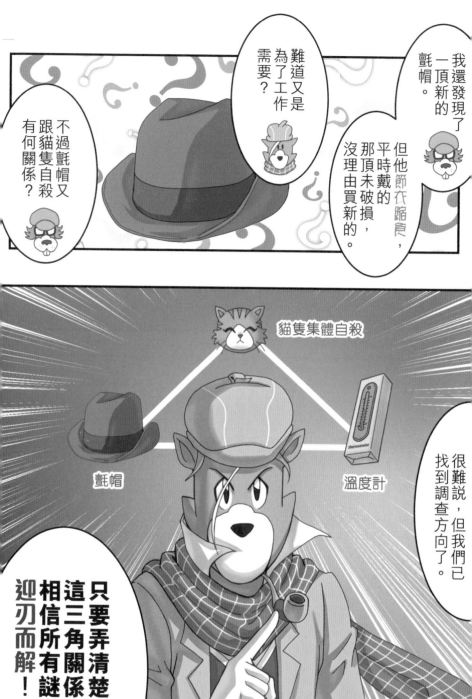

耳根清淨

耳邊完全沒有嘈雜的聲音，非常安靜不被打擾。

例句：嘈吵的鄰居搬走後，他頓時覺得耳根清靜了許多。

六畫

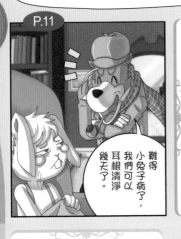

P.11

難得小兔子病了，我們可以耳根清淨幾天？

			投	
耳	根	清	淨	閒
	飛	魄	散	

這裏有三個由「耳根清淨」延伸出來的成語，你懂得嗎？

幸災樂禍

以下四個成語全部缺了一個字，請從「彌、多、免、業」中選出適合的字補上吧。

指某人在知道別人遇上災禍時，自己卻感到高興，甚至引以為樂，毫無善意。

幸□於難

多災□難

安居樂□

□天大禍

例句：在交通意外現場，圍觀的人群竟然只顧幸災樂禍，拍攝片段跟朋友分享，完全不明白自己這樣做會阻礙救援工作。

八畫

P.11

人家都生病了，你就別再幸災樂禍吧。

此時不挖苦他，更待何時？

童言無忌

小孩子的説話沒有忌諱，意思是即使小孩子説了不吉利的話，也不用太在意。

例句：教導小孩子説話分輕重是大人的責任，不能用童言無忌來作開脱的藉口。

動物集體異常，主要有四個原因。

童言無忌。

較吧。

P.17

十二畫

右面四個都是「童」字開首的成語，試從「牛、心、鶴、欺」中選出正確的答案填在方格上。

童叟無□　　童□未泯
童顏□髮　　童□角馬

迎刃而解

例句：這條村的乾旱、瘟疫、污染等災害，都是因為水源不足所致。只要引水工程完成，所有困難也會迎刃而解了。

在竹子上劈開一個刀口，整條竹子就會迎着刀刃裂成兩半。比喻只要解決了事情的關鍵，整個問題也能夠順利解決。

P.24

貓隻集體自殺

氈帽　　溫度計

很難説，但我們已找到調查方向了。

只要弄清楚這三角關係，相信所有謎題都會迎刃而解！

八畫

「解」有很多不同意思，你懂得以下四個包含了「解」字的成語嗎？（請填上空格）

□□甚解
□□解牛
解囊□□
渾□解□

26

死亡的光景

只要弄清楚這三角關係，相信所有謎題都會迎刃而解！

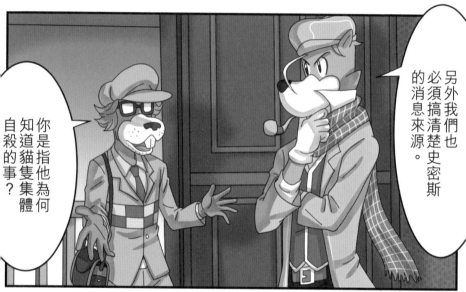

另外我們也必須搞清楚史密斯的消息來源。

你是指他為何知道貓隻集體自殺的事？

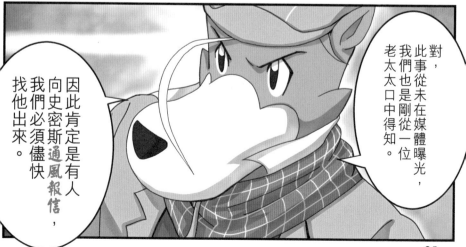

對，此事從未在媒體曝光，我們也是剛從一位老太太口中得知。

因此肯定是有人向史密斯通風報信，我們必須盡快找他出來。

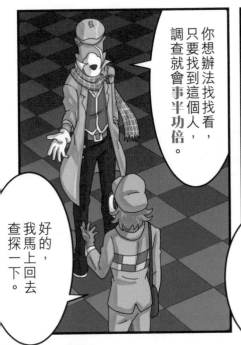

你想辦法找找看，只要找到這個人，調查就會事半功倍。

好的，我馬上回去查探一下。

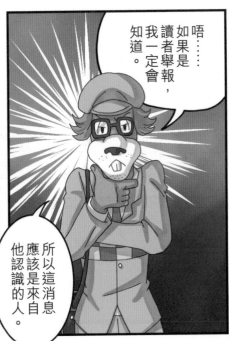

唔……如果是讀者舉報，我一定會知道。

所以這消息應該是來自他認識的人。

現在我們兵分兩路，你有什麼消息的話，我們再聯絡。

華生，出發去美泰村吧。

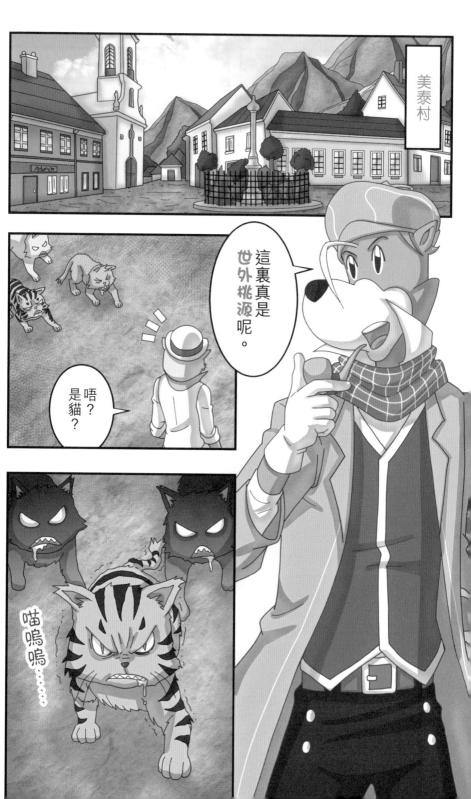

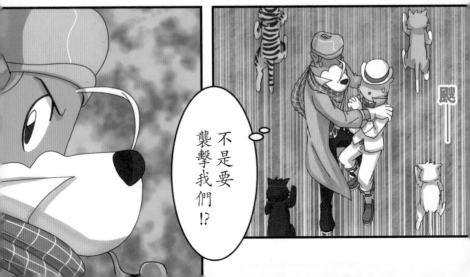

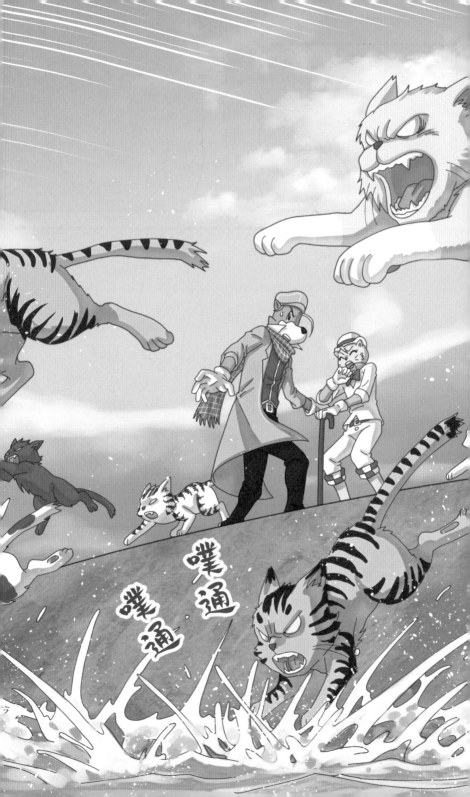

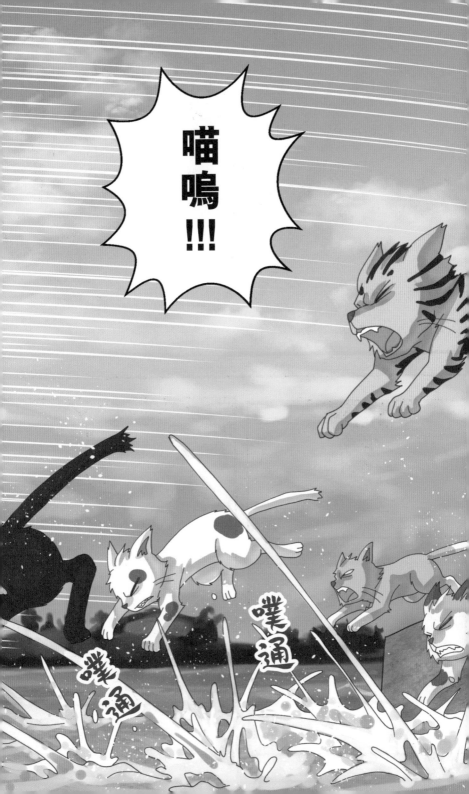

這情況要是發生在人的身上就不堪設想。要盡快查明真相!

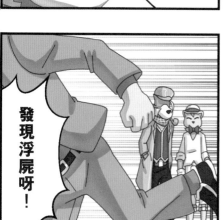

發現浮屍呀!

想不到事情原來這麼嚴重……

難怪米爾太太要老遠跑來找我們了。

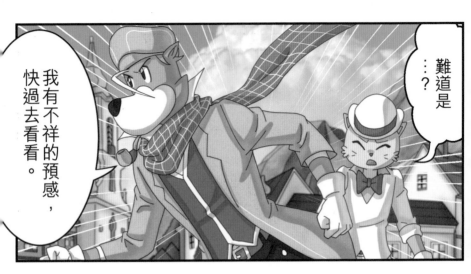

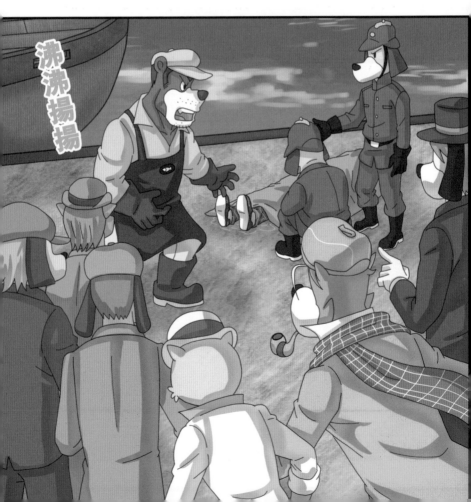

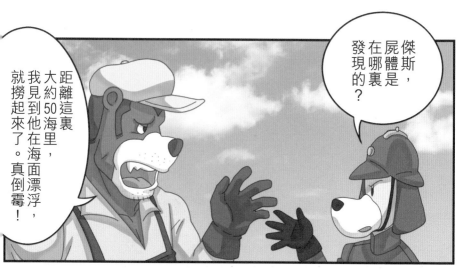

傑斯,屍體是在哪裏發現的?

距離這裏大約50海里,我見到他在海面漂浮,就撈起來了。真倒霉!

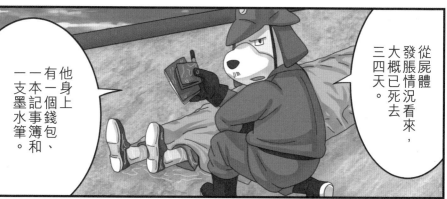

從屍體發脹情況看來,大概已死去三四天。

他身上有一個錢包、一本記事簿和一支墨水筆。

記事簿上的墨跡都化了,看不出他寫了什麼。

唔?這張是倫敦時報的記者證,名字叫……

唰唰

威廉・史密斯。

這是撈起他時掉下來的。

這是……

溫度計？

形狀很特別呢，像一隻海豚。

又是溫度計？跟他家中那五個溫度計有關係嗎？

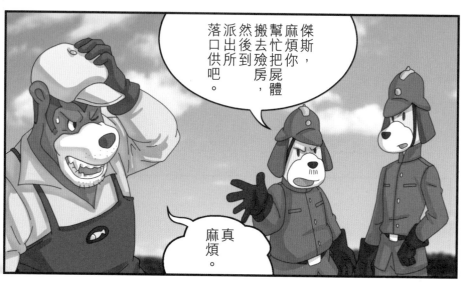

傑斯麻煩你，幫忙把屍體搬去到殮房，然後派出所落口供吧。

真麻煩。

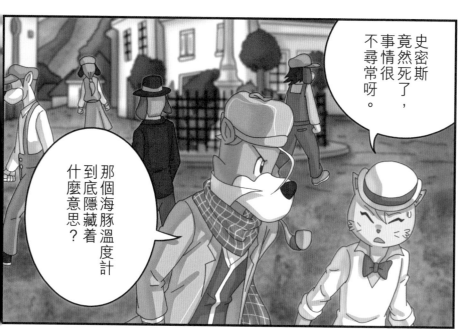

史密斯竟然死了，事情很不尋常呀。

那個海豚溫度計到底隱藏着什麼意思？

要通知雷克嗎？

不必，警方已知道死者身份，自會通知報館。

現在不但有貓隻犧牲，還牽涉到命案，我們得趕緊找米爾太太開始調查。

啊，你們來了，我已等待好久了。

噢，一說起她就到了。

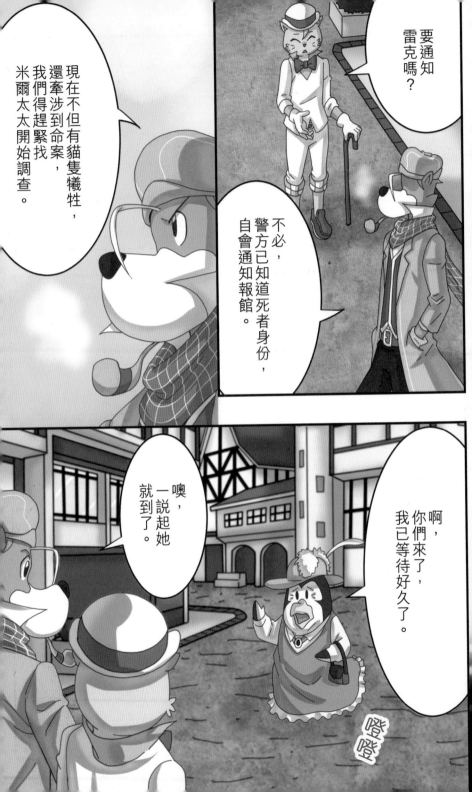

嗒嗒

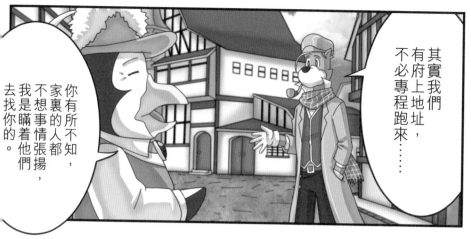

其實我們有府上地址，不必專程跑來……

你有所不知，家裏的人都不想事情張揚，我是瞞着他們去找你的。

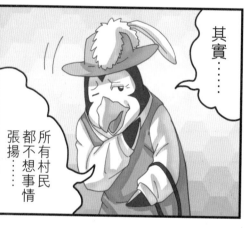

其實……

所有村民都不想事情張揚……

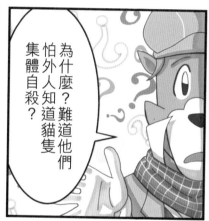

為什麼？難道他們怕外人知道貓隻集體自殺？

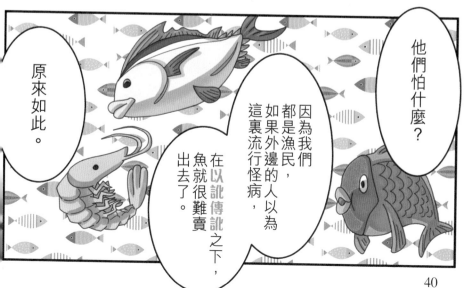

他們怕什麼？

因為我們都是漁民，如果外邊的人以為這裏流行怪病，在以訛傳訛之下，魚就很難賣出去了。

原來如此。

可是我那個七歲的孫兒小艾倫的……我擔心他，他會染病，才找你們幫忙。

有什麼憂慮儘管說，難道你發現他出了問題？

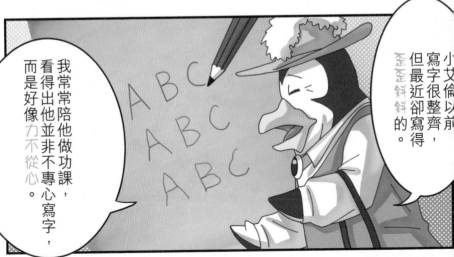

小艾倫以前寫字很整齊，但最近卻寫得歪歪斜斜的。

我常常陪他做功課，看得出他並非不專心寫字，而是好像力不從心。

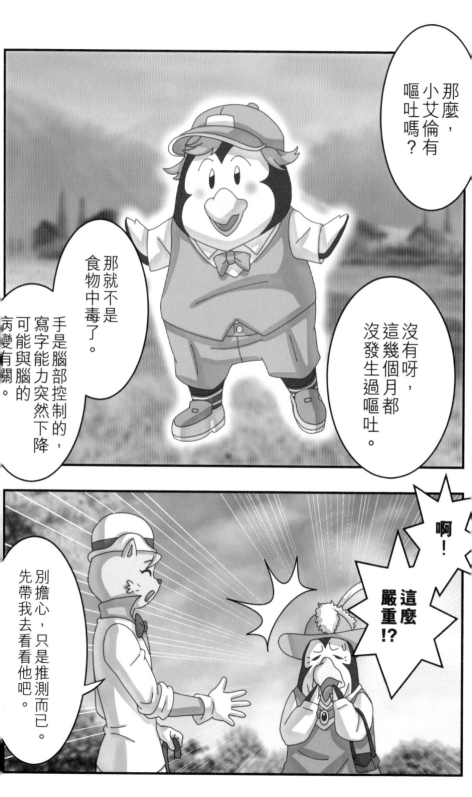

現在差不多放學了，我們到學校找他吧。

什麼？病了還要上學？

這⋯⋯小艾倫在其他方面都十分正常。

他還説老師最近常常責罵同學，寫字越來越不整齊，不獨是他一個。

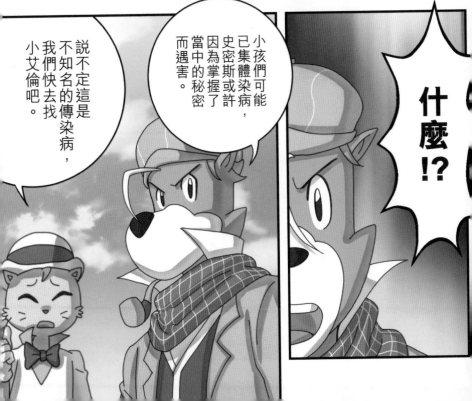

説不定這是不知名的傳染病，我們快去找小艾倫吧。

小孩們可能已集體染病，史密斯或許因為掌握了當中的秘密而遇害。

什麼!?

買東西呀！

福爾摩斯，你剛剛去哪了？

這麼多糖果？還有搖搖，買來幹什麼？

等一會你就知道了。

奶奶！你來接我嗎？

小艾倫！

噔噔

這兩位是奶奶的朋友，叫叔叔吧。

小艾倫你好。

叔叔好！

嘩，好呀！

你喜歡吃糖嗎？幫叔叔一個忙的話，這塊糖送給你。

你把班上的同學叫來，到那邊的樹下集合，叔叔想請大家吃糖。

世外桃源

美泰村

P.30

這裏真是世外桃源呢。

詩人陶淵明的《桃花源記》描繪了一個與世隔絕的理想社會，現今借指脫離世俗紛爭的好地方。

例句：被譽為世外桃源的瑞士小鎮塔拉斯普，不但風光明媚，四周一片翠綠，而且只有約三百名居民，是個能讓遊客遠離煩囂的觀光勝地。

這裏有三個形容風景美好的成語，但字的順序全部被調亂了，你懂得把它們還原嗎？

水傑光山
語靈花人
香色地鳥

我的答案：

① _____
② _____
③ _____

玉畫

以訛傳訛

訛（音：鵝）是指錯誤，意即把錯誤的事情又錯誤地傳播，越來越遠離事實。

例句：這公園本來並非那套得獎電影的取景地，可是在網絡上卻以訛傳訛，現在每天也有誤信謠言的影迷前來參觀。

P.40

原來如此。

因為我們都是漁民，如果外邊的人以為這裏流行怪病，魚就很難賣出去了。

在以訛傳訛之下，

他們怕什麼？

以下四個成語的第二和第四個字都是重覆用字，中間又欠了一個動詞。你能夠在空格中填上正確答案嗎？

以暴□暴

以德□德

以毒□毒

以心□心

五畫

46

可疑的帽店

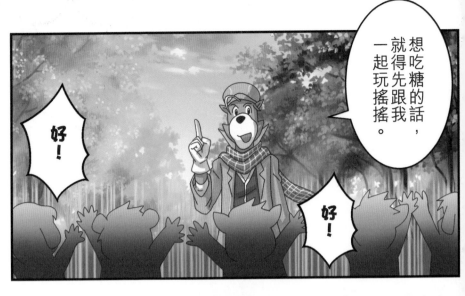

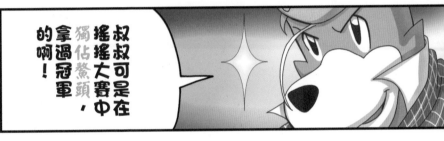

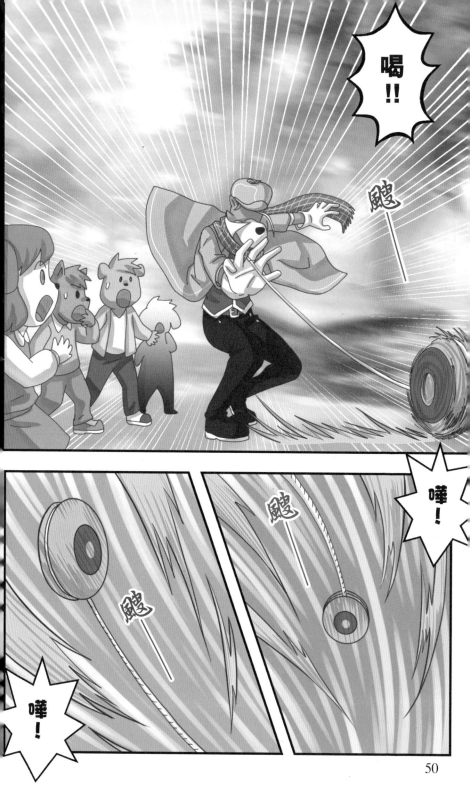

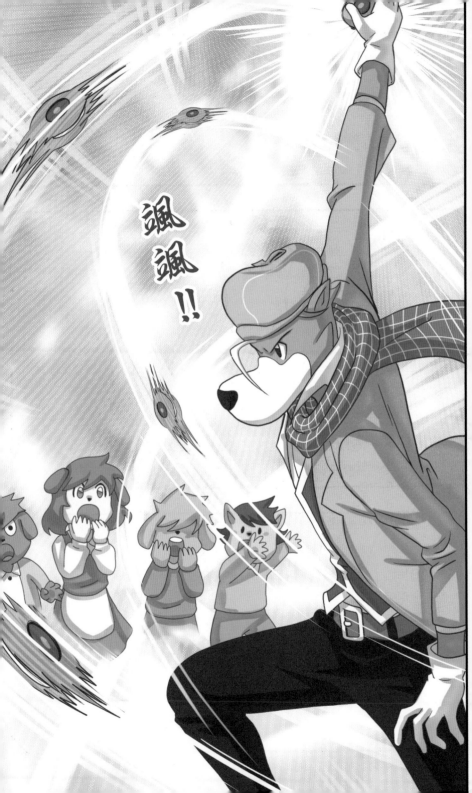

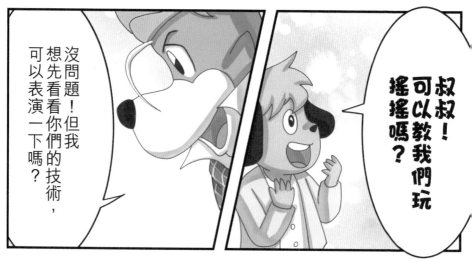

好呀——!!

玩得好的,可以得到一塊波板糖!

不用急,你們逐個過來……

原來是藉着玩搖搖,測試他們的控制能力,檢查腦部有沒有受損。

你幫我觀察一下,玩得差的就帶到一旁,檢查他們寫的字。

好的。

怎樣？

都檢查完了。

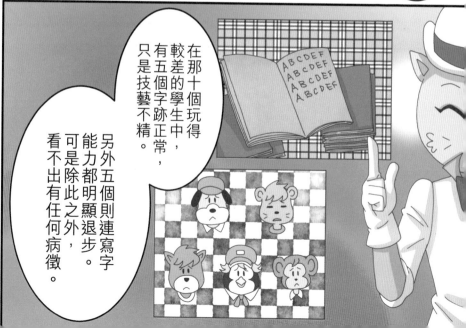

在那十個玩得較差的學生中，有五個字跡正常，只是技藝不精。

另外五個則連寫字能力都明顯退步。可是除此之外，看不出有任何病徵。

他們五個是不是出了問題？

剛才只是小測試，還要到醫院去檢查一下才可下結論。

那就無計可施了……

可是這不等於把事情公開？而且他們都是窮孩子，哪有錢去醫院……

叔叔，你還沒有把糖給我們啊。

啊，一時忘記了。

嘩！
太好了！
每人
一塊！

你們表演得
都不錯，
每人也獎
一塊糖。

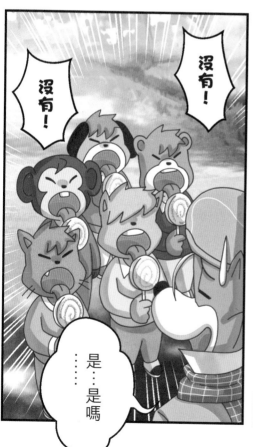

沒有！

沒有！

……是…是嗎

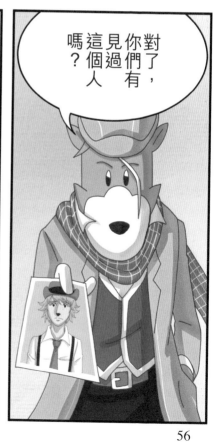

你們有了，
見過
這個人
嗎？

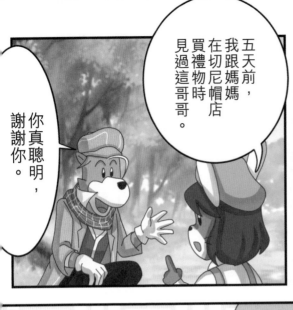

五天前，我跟媽媽在切尼帽店買禮物時，見過這哥哥。

你真聰明，謝謝你。

叔叔⋯

拉住

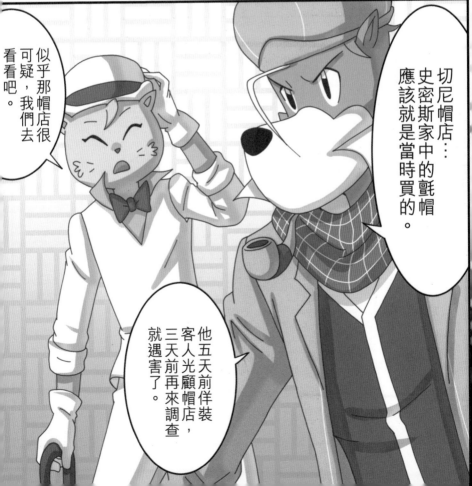

切尼帽店⋯史密斯家中的氈帽應該就是當時買的。

似乎那帽店很可疑，我們去看看吧。

他五天前佯裝客人光顧帽店，三天前再來調查，就遇害了。

小鎮

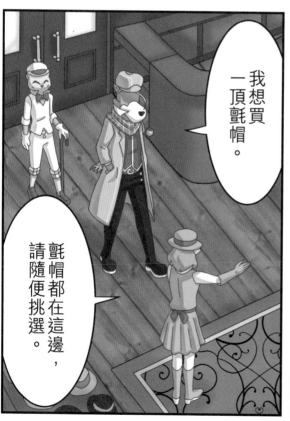

歡迎光臨切尼帽店。

我想買一頂氈帽。

氈帽都在這邊，請隨便挑選。

58

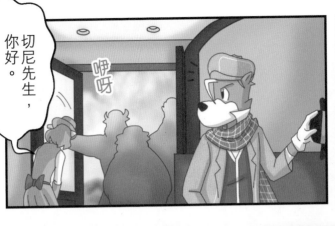

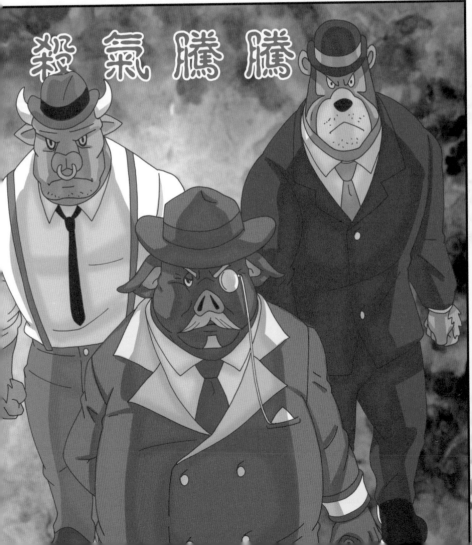

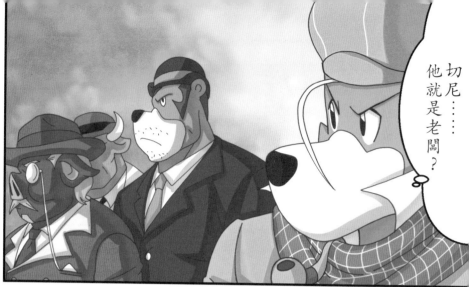

切尼……他就是老闆？

這頂帽的手工也太差了吧？

我們的出品行銷全國，手工一流，你是否有點吹毛求疵了？

噔！

恕我直言……

這種縫製水平，只能騙騙鄉下人而已。

先生，你這樣說可不公平。

本店也有不少外地人慕名而來光顧啊。

真的？

那有沒有倫敦的記者來過？

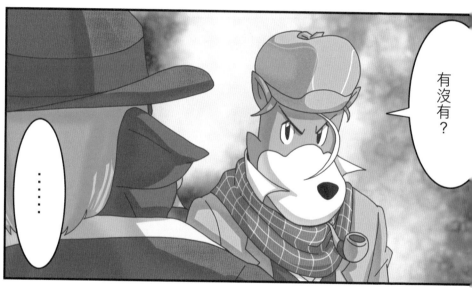

老闆有何吩咐？

你們兩個給我聽着。

咿呀

是！

好好留意這兩個人，有必要時處理掉！

不，這叫攻其無備，測試他們的反應。

你為何要說出來？不怕打草驚蛇嗎？

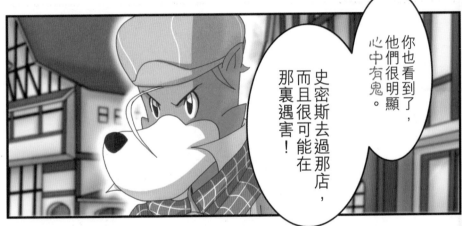

你也看到了，他們很明顯心中有鬼。

史密斯去過那店，而且很可能在那裏遇害！

但帽店又跟貓隻發狂有什麼關係呢？

雖然仍未肯定，但應該距離答案不遠了。

咯噔

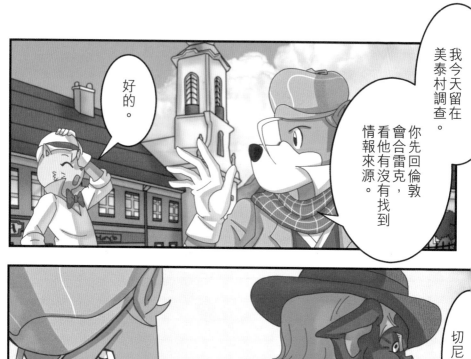

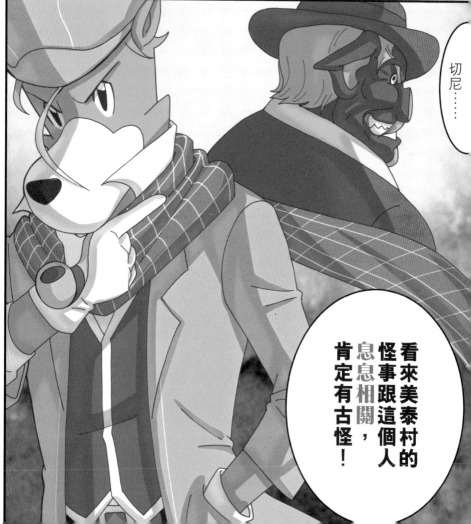

獨佔鰲頭

鰲即大鱉。古時科舉考試放榜，得到名次的考生會在皇宮刻有鰲頭的石階上列隊接下金榜，考獲首名的狀元可排首位，故此成語有得到第一的意思。

十六畫

例句：那間科技巨擘的總裁，發揮出令人讚嘆不已的創意，使得旗下產品獨佔鰲頭，連續數年佔據銷量冠軍的寶座。

P.49

右面四個成語都與「頭」有關，請在空格填上正確的答案。

頭□□眩　□人頭□
笨頭□□　□石□頭

無計可施

沒有可施展的計策，意思是不能拿出任何對應的方法。

P.55

十二畫

例句：對方球隊的防守非常穩固，己隊無論怎樣進攻都拿不到一分，無計可施下只好先保持控球，靜待機會。

右面四個成語中隱藏了另一個成語，你懂得把它找出來嗎？（請圈出答案，但只許在每個成語中圈出一個字。）

無計可施　雷厲風行
倒果為因　莫逆之交

殺氣騰騰

「騰騰」有氣勢旺盛的意思，此成語意為氣勢非常兇狠。

例句：兩名殺氣騰騰的匪徒衝進銀行搶劫，還跟警方駁火超過兩小時，成為了今天的大新聞。

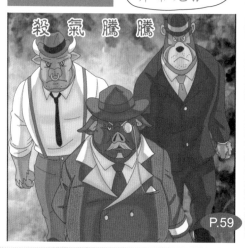

殺氣騰騰　P.59

以下八個疊字成語全部被分成兩半，你懂得把它們連接起來嗎？

虎視 • ・沉沉
風度 • ・沖沖
目光 • ・耽耽
得意 • ・綿綿
怒氣 • ・翩翩
來勢 • ・炯炯
暮氣 • ・揚揚
情意 • ・洶洶

十一畫

息息相關

形容兩種東西關係非常密切，就像一呼一吸的氣息一樣互相關聯。

例句：野生動物跟人類的生活息息相關，保護牠們的居住環境，對我們自身也有很多益處。

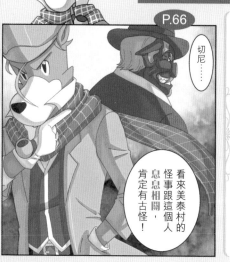

P.66

切尼……

看來美泰村的怪事跟這個人的息息相關，肯定有古怪！

息息相關

至 □ □ 言

□

實

以上是一個以四字成語來玩的語尾接龍遊戲，大家懂得如何接上嗎？（請填上空格）

十畫

破解六角謎團

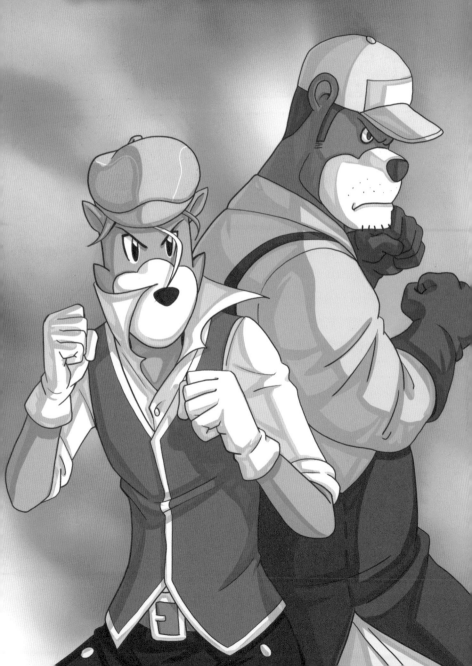

翌日

雷克，你還好吧？

嗯，我沒事，只是史密斯他……

希望你節哀順變。我一定會查明真相，還他一個公道。

謝謝你，其實我已找到一個目標人物。

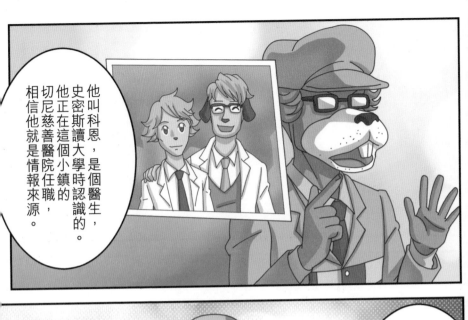

他叫科恩，是個醫生，史密斯讀大學時認識的。他正在這個小鎮的切尼慈善醫院任職，相信他就是情報來源。

又是切尼！你們回來前我到處明查暗訪，發現切尼集團在鎮上有大量投資，居民都對他望而生畏。

看來科恩掌握了怪病的情報，卻未能鎖定源頭，所以要史密斯幫忙調查。

他自己就是疾病專家，為什麼要找記者幫助？

他肯定是有所顧忌。

這麼說，難道是這件事與醫院的利益有關？

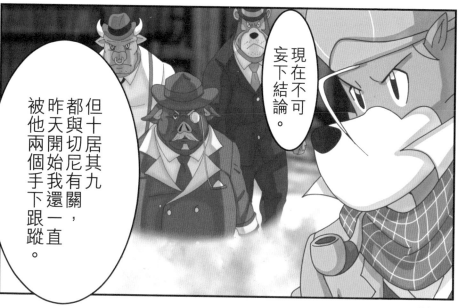

現在不可妄下結論。

但十居其九都與切尼有關，昨天開始我還一直被他兩個手下跟蹤。

72

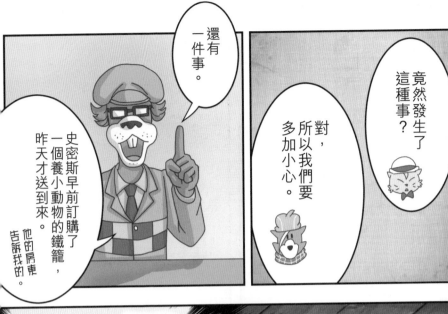

還有一件事。

史密斯早前訂購了一個養小動物的鐵籠，昨天才送到來。他的房東告訴我的。

竟然發生了這種事？

對，所以我們要多加小心。

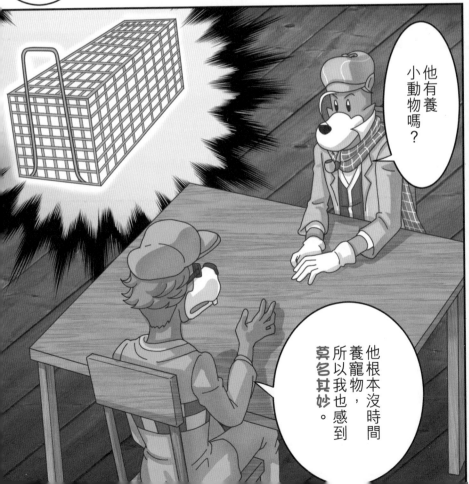

他有養小動物嗎？

他根本沒時間養寵物，所以我也感到**莫名其妙**。

還記得我說過的三角關係嗎?

你說只要弄清楚三者的關係,謎題就會迎刃而解吧。

貓隻集體自殺

溫度計

氈帽

對。

但現在還要加多三個因素……

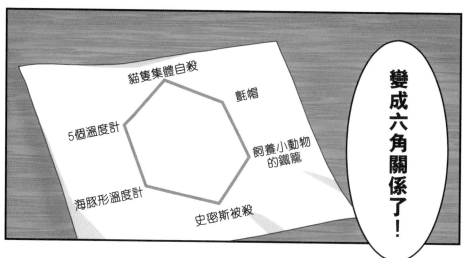

變成六角關係了!

貓隻集體自殺

氈帽

5個溫度計

飼養小動物的鐵籠

海豚形溫度計

史密斯被殺

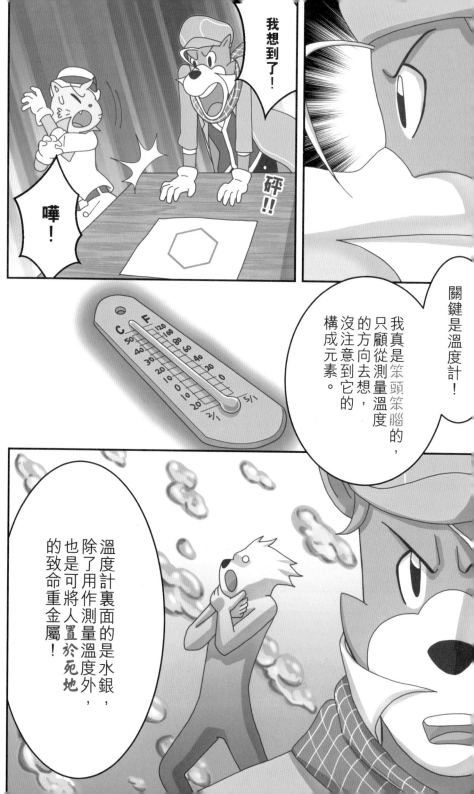

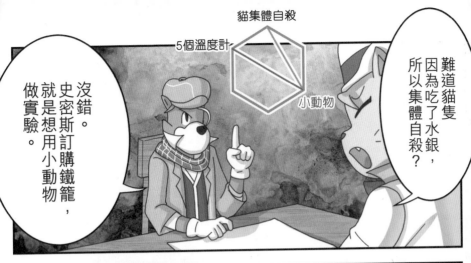

難道貓隻因為吃了水銀，所以集體自殺？

貓集體自殺

5個溫度計

小動物

沒錯。史密斯訂購鐵籠，就是想用小動物做實驗。

不過氈帽又是什麼意思？

史密斯買那麼多溫度計，其實是想取用裏面的水銀！

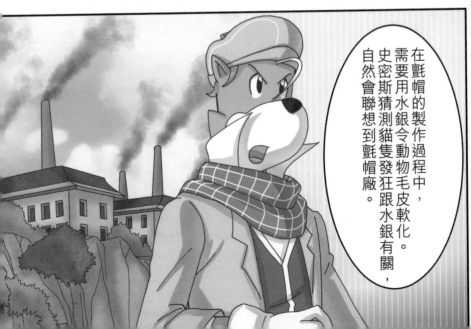

在氈帽的製作過程中，需要用水銀令動物毛皮軟化。史密斯猜測貓隻發狂跟水銀有關，自然會聯想到氈帽廠。

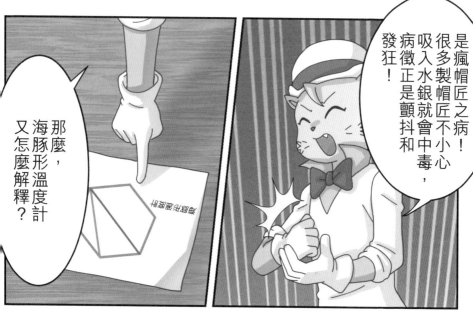

是瘋帽匠之病！很多製帽匠就會中毒，吸入水銀就會中毒，病徵正是顫抖和發狂！

那麼，海豚形溫度計又怎麼解釋？

海豚形溫度計

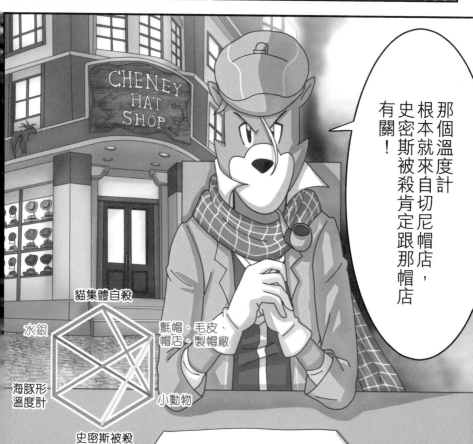

CHENEY HAT SHOP

那個溫度計根本就來自切尼帽店，史密斯被殺肯定跟那帽店有關！

貓集體自殺

水銀

甩帽、毛皮、帽店、製帽廠

海豚形溫度計

小動物

史密斯被殺

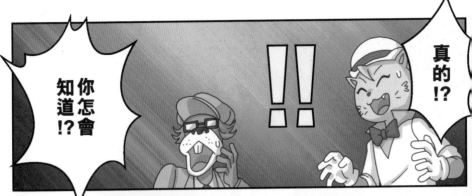

真的!?

你怎會知道!?

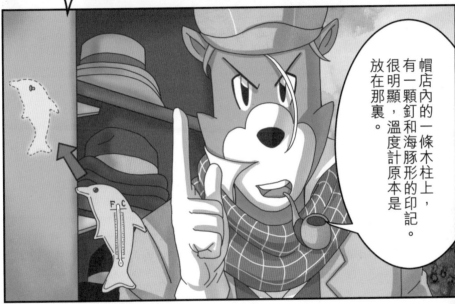

帽店內的一條木柱上，有一顆釘和海豚形的印記。很明顯，溫度計原本是放在那裏。

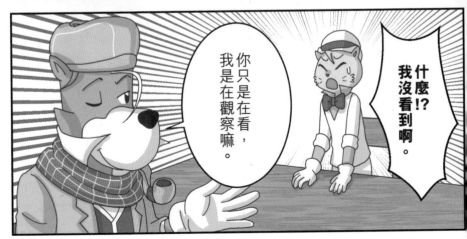

什麼!?我沒看到啊。

你只是在看，我是在觀察嘛。

好，**當務之急**是去找科恩醫生，出發吧。

噠噠噠…

醫院

我和華生在帽店露過面，就由生面孔的你佯裝病人找科恩詳細談談吧，我們在這等你。

好的。

80

我是科恩醫生，請問閣下哪裏不適？

其實我是史密斯的上司，正在調查他的死因，希望你能助我一臂之力。

什麼!?

這⋯⋯這個⋯⋯

嗚⋯⋯

我明白了！

我會把所知道的全告訴你！

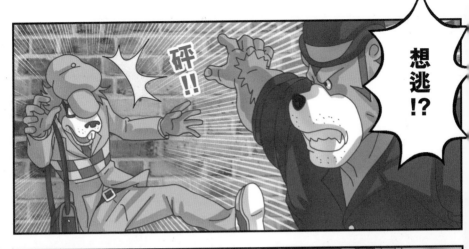

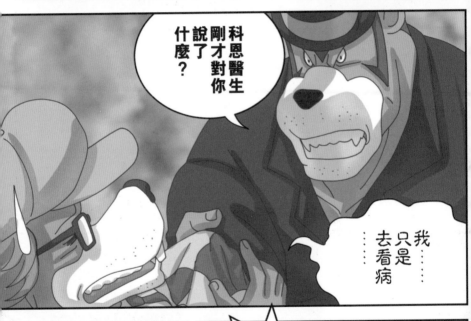

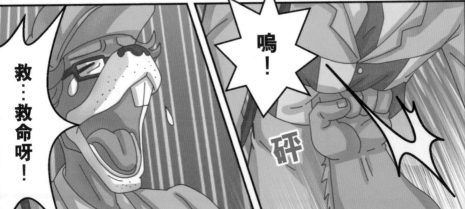

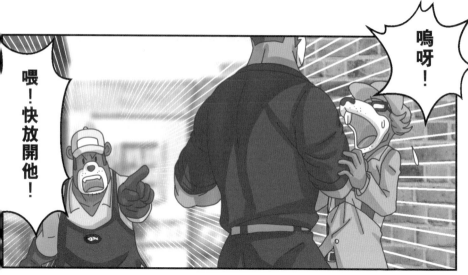

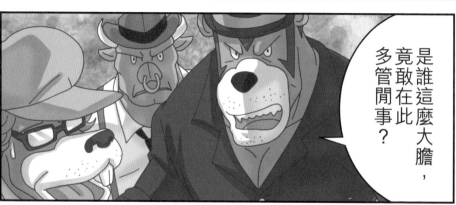

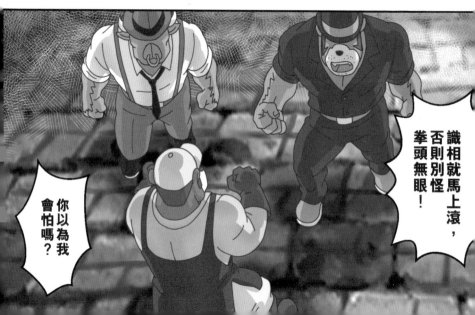

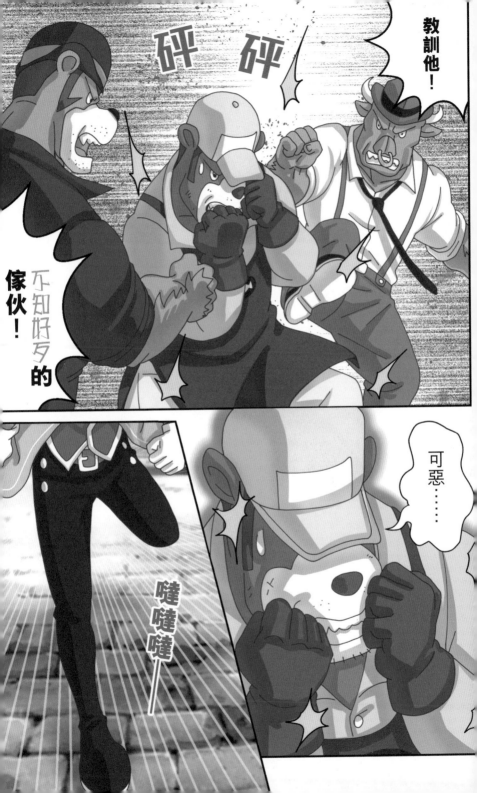

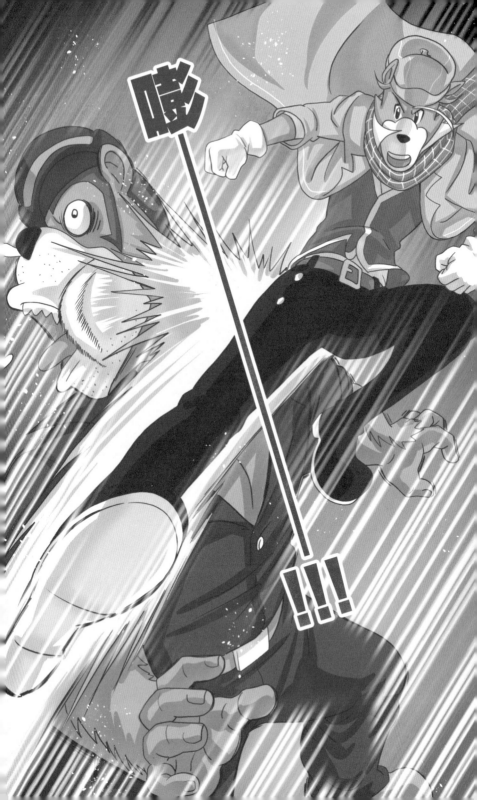

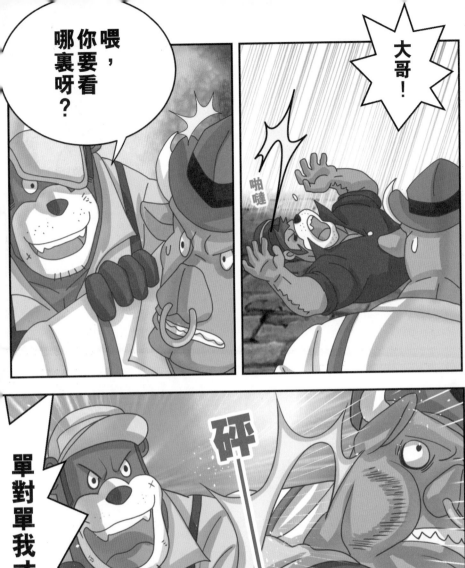
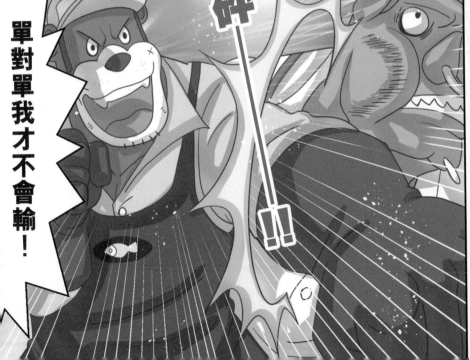

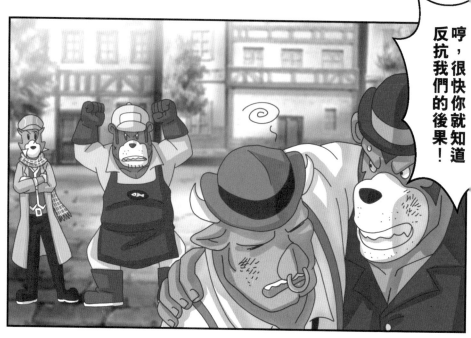

哼，很快你就知道反抗我們的後果！

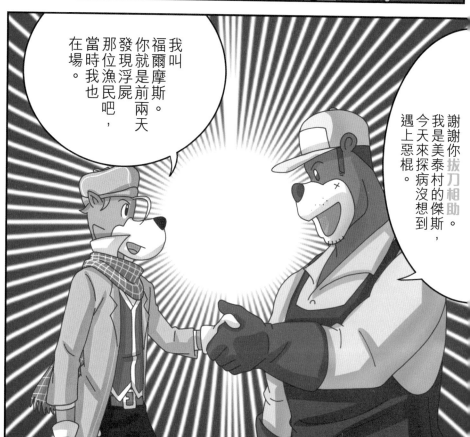

謝謝你拔刀相助。我是美泰村的傑斯，今天來探病沒想到遇上惡棍。

我叫福爾摩斯。你就是前兩天發現浮屍那位漁民吧，當時我也在場。

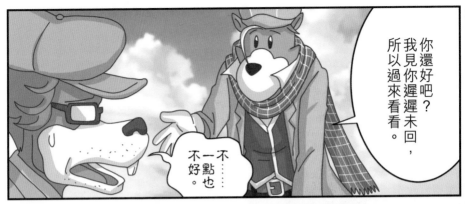

望而生畏

又是切尼！你們回來前我到處明查暗訪，發現切尼集團在鎮上有大量投資，居民都對他望而生畏。

看來科恩掌握了怪病的情報，卻未能鎖定源頭，所以要找史密斯幫忙調查。

P.71

畏即畏懼，讓別人一看見就感到害怕的樣子。

例句：那個人作為上司卻未能以德服眾，因此故意擺出讓人望而生畏的姿態，以鞏固自己的地位。

十一畫

以下六個都是「～而～～」的成語，請從「周、樂、鋌、避、取、得」之中選出正確答案填上空格。

□而不談　□而復失
□而忘返　□而走險
□而復始　□而代之

拔刀相助

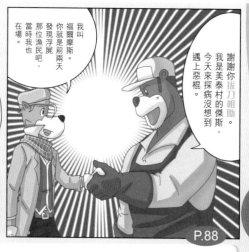

拔出自己的配刀，幫助被欺負的人，有見義勇為的意思。

例句：一名小孩在回家路上突然被擄，幸得幾位途人拔刀相助擊退犯人，否則後果不堪設想。

我叫福爾摩斯。你就是前兩天發現浮屍那位漁民吧，當時我也在場。

謝謝你拔刀相助。我是美泰村的傑斯，今天來探病沒想到遇上惡棍。

P.88

八畫

以下八個跟「刀」有關的成語，試從「弄槍、霍霍、兩斷、買犢、不老、闊斧、直入、小試」之中，選出正確答案填上空格。

一刀□□　單刀□□　寶刀□□　大刀□□
牛刀□□　磨刀□□　舞刀□□　賣刀□□

被污染的真相

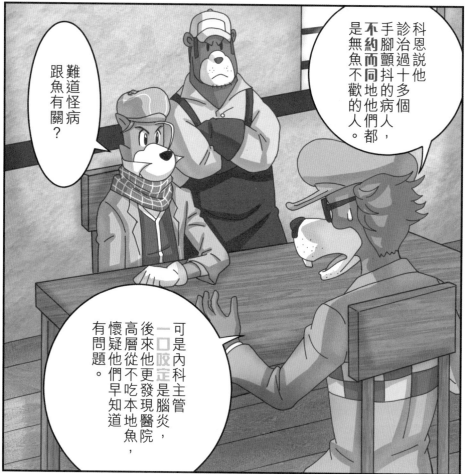

難道怪病跟魚有關？

科恩說他診治過十多個手腳顫抖的病人，**不約而同**地他們都是無魚不歡的人。

可是內科主管**一口咬定**是腦炎，後來他更發現醫院高層從不吃本地魚，懷疑他們早知道有問題。

看病的漁民告訴他，近來黏附在船底的藤壺越來越少。

往年

近年

科恩推斷海洋已受污染，源頭就是排放大量污水的切尼製帽廠。

加上這陣子貓隻集體發狂的事……

不過切尼的勢力遍佈小鎮，他只好找任職記者的史密斯，希望通過輿論壓力令切尼收斂一下。

可是史密斯竟然遇害，現在他已不願再插手，只希望儘早辭職離開。

為什麼不報警？只要他肯出面說，警方一定會調查呀。

看來這裏所有官方部門都靠不住，我們只能自己調查了。還有其他情報嗎？

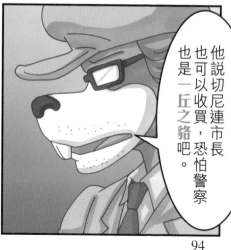

他說切尼連市長也可以收買，恐怕警察也是一丘之貉吧。

94

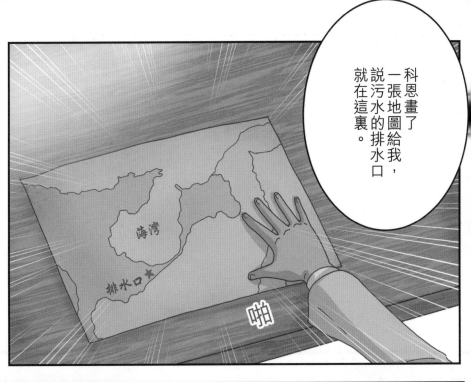

科恩畫了一張地圖給我，說污水的排水口就在這裏。

海灣

排水口★

啪

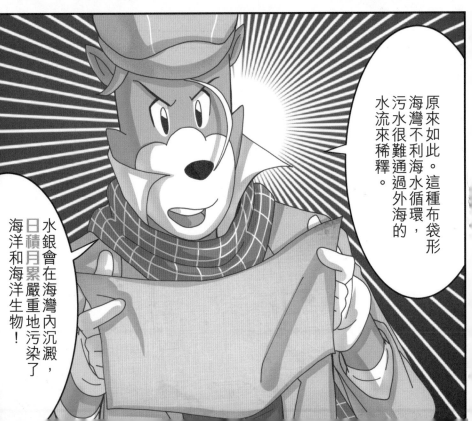

原來如此。這種布袋形海灣不利海水循環，污水很難通過外海的水流來稀釋。

水銀會在海灣內沉澱，日積月累嚴重地污染了海洋和海洋生物！

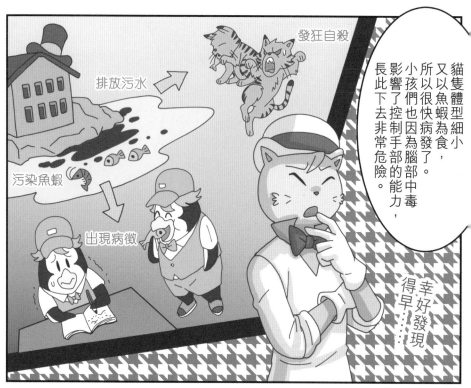

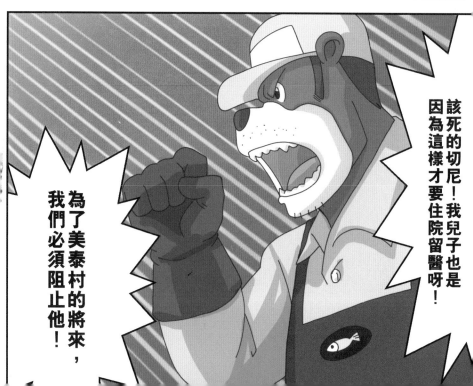

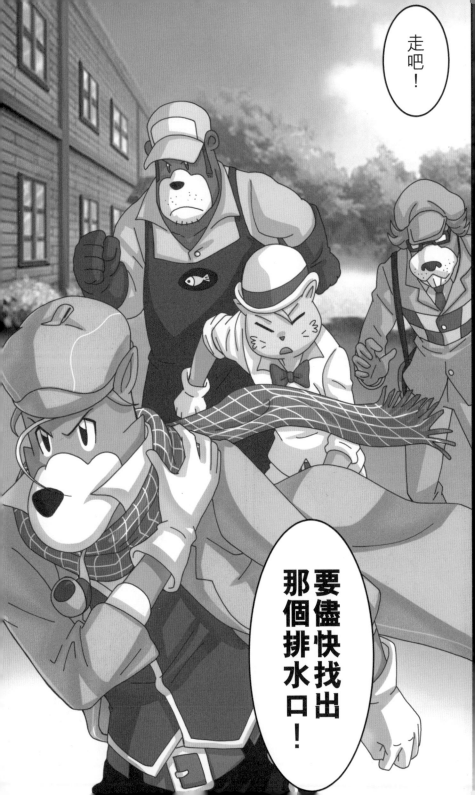

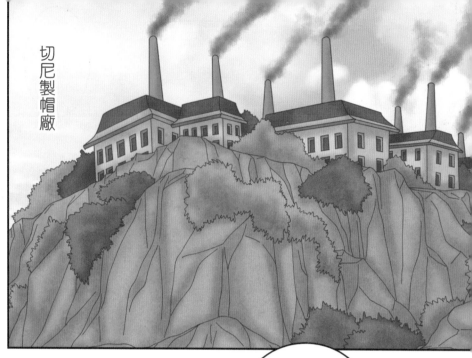

切尼製帽廠

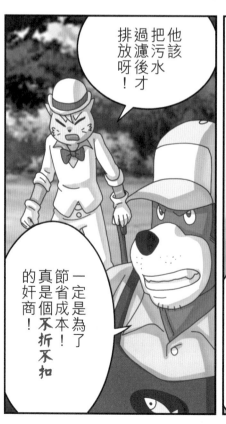

他該把污水過濾後才排放呀！

一定是為了節省成本！真是個**不折不扣**的奸商！

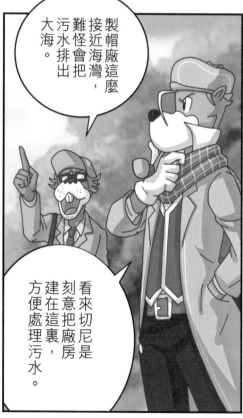

製帽廠這麼接近海灣，難怪會把污水排出大海。

看來切尼是刻意把廠房建在這裏，方便處理污水。

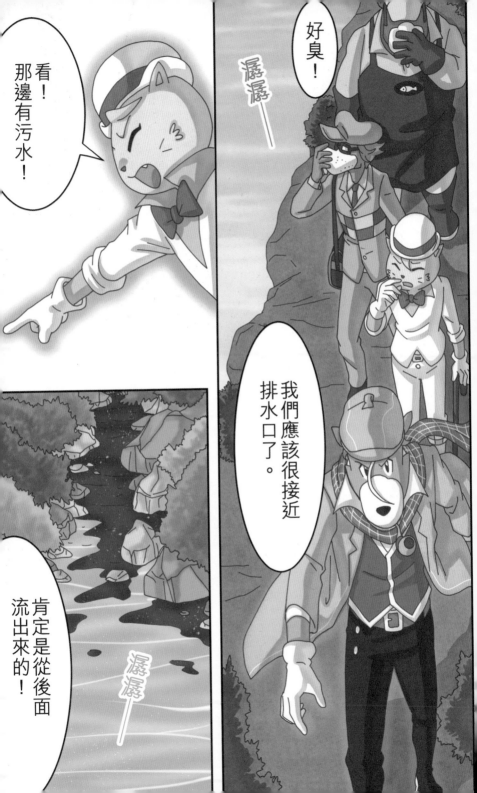

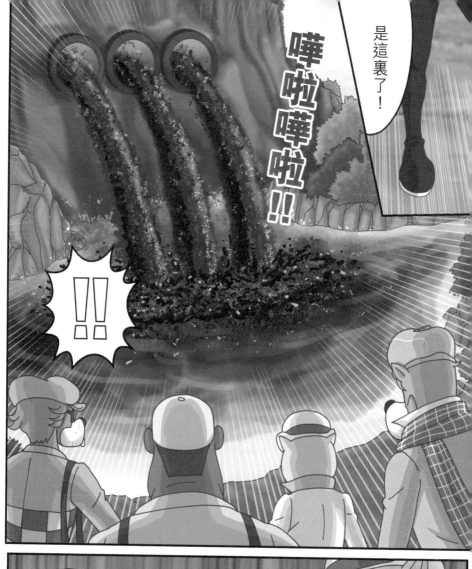

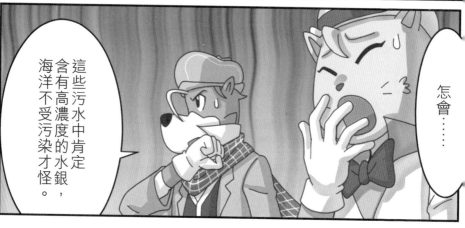

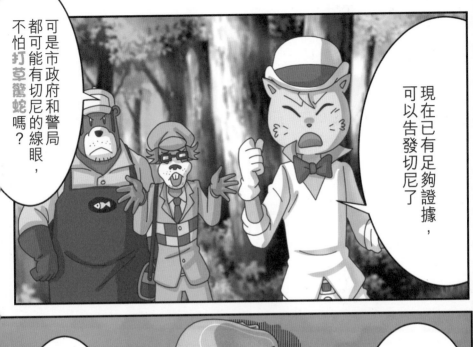

現在已有足夠證據，可以告發切尼了

可是市政府和警局都可能有切尼的線眼，不怕**打草驚蛇**嗎？

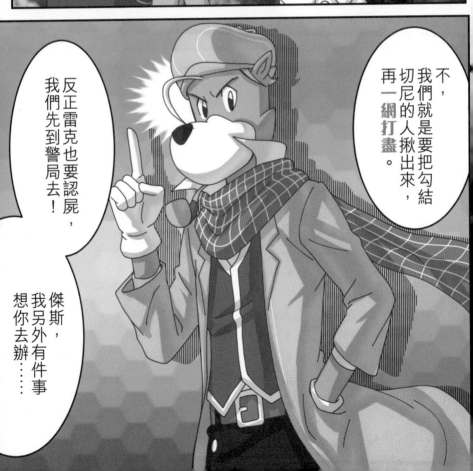

不，我們就是要把勾結切尼的人揪出來，再**一網打盡**。

反正雷克也要認屍，我們先到警局去！

傑斯，我另外有件事想你去辦⋯⋯

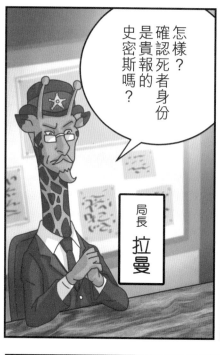

怎樣？確認死者身份是貴報的史密斯嗎？

局長 拉曼

警局

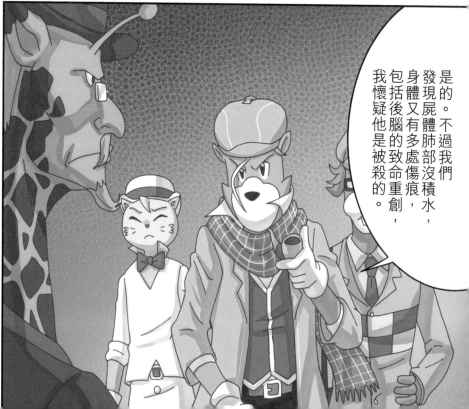

是的。不過我們發現屍體肺部沒積水，身體又有多處傷痕，包括後腦的致命重創，我懷疑他是被殺的。

6

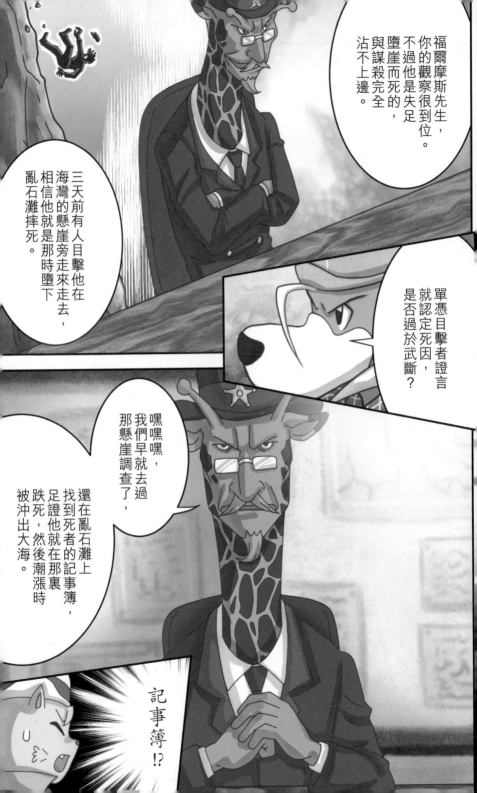

福爾摩斯先生，你的觀察很到位。不過他是失足墮崖而死的，與謀殺完全沾不上邊。

三天前有人目擊他在海灣的懸崖旁走來走去，相信他就是那時墮下亂石灘摔死。

單憑目擊者證言就認定死因是否過於武斷？

嘿嘿嘿，我們早就去過那懸崖調查了，還在亂石灘上找到死者的記事簿，足證他就在那裏跌死，然後潮漲時被沖出大海。

記事簿!?

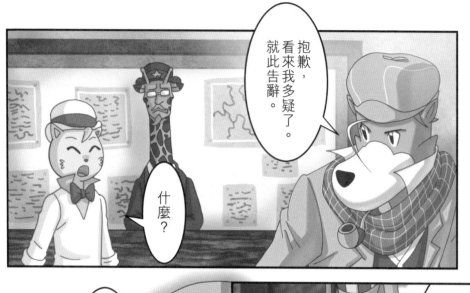

抱歉，看來我多疑了。就此告辭。

什麼？

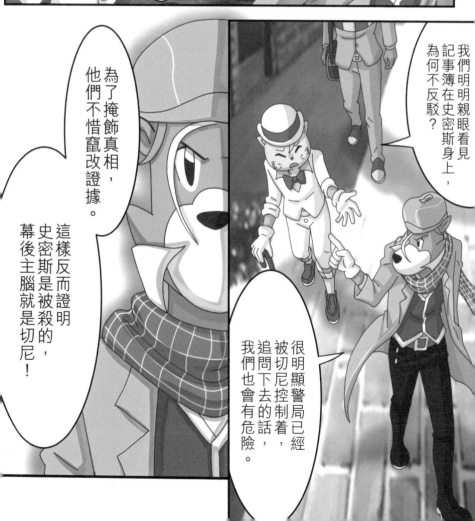

我們明明親眼看見，記事簿在史密斯身上，為何不反駁？

很明顯警局已經被切尼控制着，追問下去的話，我們也會有危險。

為了掩飾真相，他們不惜竄改證據。

這樣反而證明史密斯是被殺的，幕後主腦就是切尼！

市政廳

我們的行動已有收穫，接下來要問問市長對污水問題有什麼看法。

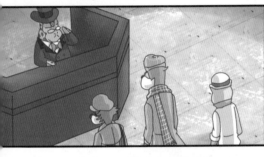

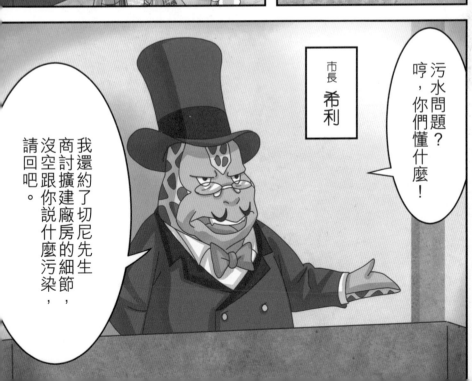

哼，你們懂什麼！污水問題？

市長 希利

我還約了切尼先生商討擴建廠房的細節，沒空跟你說什麼污染，請回吧。

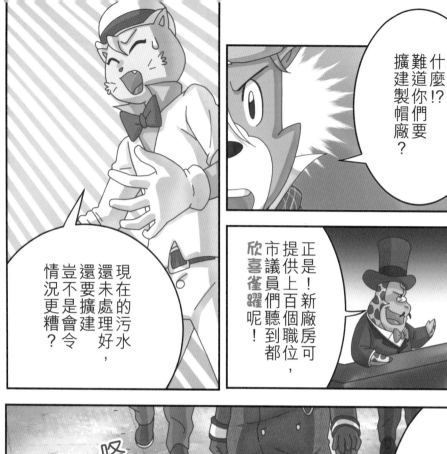

什麼!?
難道你們要
擴建製帽廠?

正是!新廠房可
提供上百個職位,
市議員們聽到都
欣喜雀躍呢!

現在的污水
還未處理好,
還要擴建
豈不是會令
情況更糟?

希利先生,
你好像很忙碌呢。

咯噔

咯噔

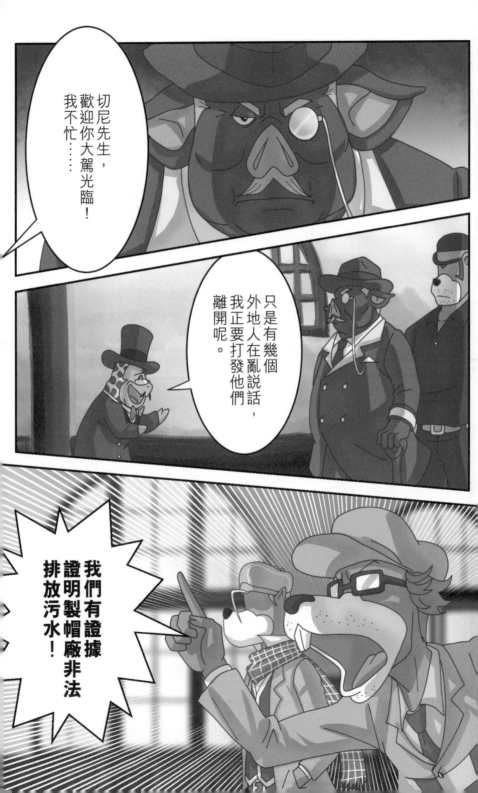

況且所有居民也會把生活污水排放到大海呀，這是完全合法的。

切尼先生早就買下了那條溪澗，當然有權在那兒排放污水。

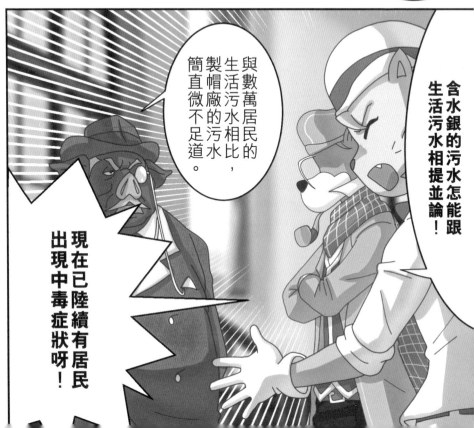

含水銀的污水怎能跟生活污水相提並論！

與數萬居民的生活污水相比，製帽廠的污水簡直微不足道。

現在已陸續有居民出現中毒症狀呀！

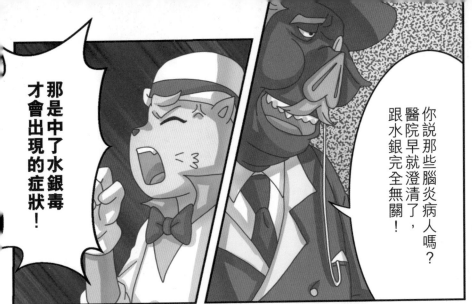

你說那些腦炎病人嗎？醫院早就澄清了，跟水銀完全無關！

那是中了水銀毒才會出現的症狀！

切尼！

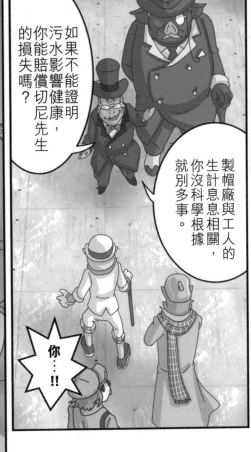

製帽廠與工人的生計息息相關，你沒科學根據就別多事。

如果不能證明污水影響健康，你能賠償切尼先生的損失嗎？

你⋯!!

人在做天在看，多行不義必自斃，得小心啊。

後天我會召開記者招待會，發表這消息，你來看看製帽廠多麼深得人心吧！

華生、雷克，我們走吧。

你們聽着。

老闆有何吩咐？

怎麼走得這麼急？

我已經想到辦法對付他，但當務之急是儘快離開！

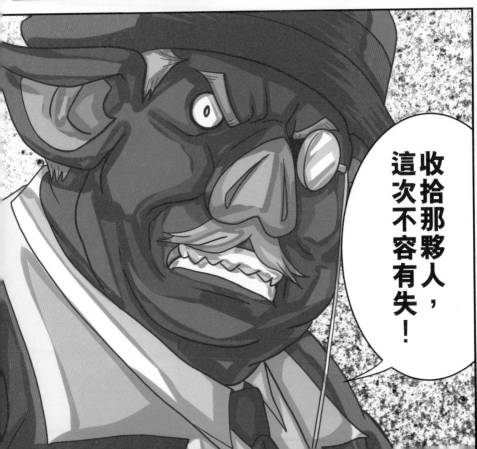

收拾那夥人，這次不容有失！

為什麼不報警？只要他肯出面說明，警方一定會調查呀。

他說切尼連市長也可以收買，恐怕警察也是一丘之貉吧。

P.94

貉是一種犬科動物。同一山上的貉，比喻沒有差別，現今多為貶義，解作同一類壞人。

一丘之貉

這裏四個成語都有「一」字，請填上空格，完成這個「十」字形填字遊戲吧。

一畫

以

背□□□一 □竅□□

蹶

例句：那個市政府內所有部門的官員都是一丘之貉，只顧瞞上欺下搜刮民脂民膏，難為當地市民受盡欺凌卻投訴無門。

欣喜雀躍

例句：軍隊凱旋回歸，迎接的家屬們都欣喜雀躍。不過這不是戰勝之故，而是因為能夠再會至親。

形容十分喜悅，開心得像鳥兒那樣跳來跳去。

P.106

正是！新廠房可提供上百個職位，市議員們聽到都欣喜雀躍呢！

以下四個成語，各自都缺了一個跟雀鳥有關的字，大家懂得嗎？

門可羅□

□視狼顧

沉魚落□

信筆塗□

八畫

112

天理循環

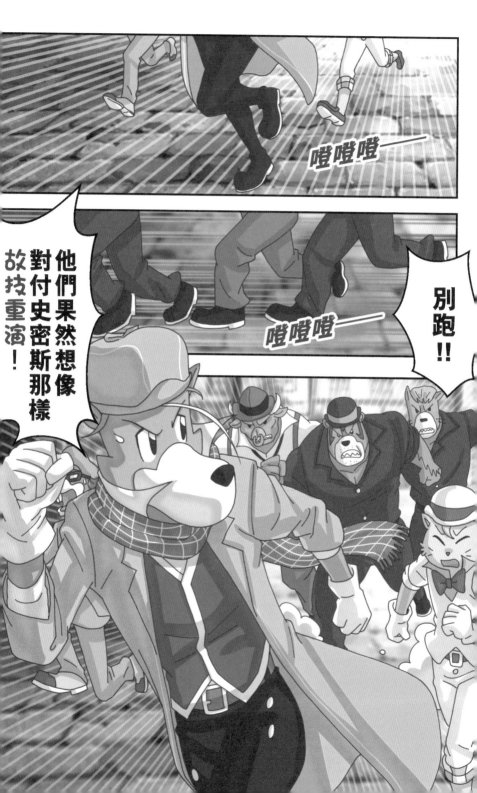

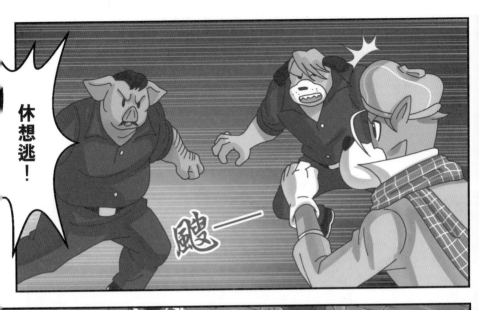
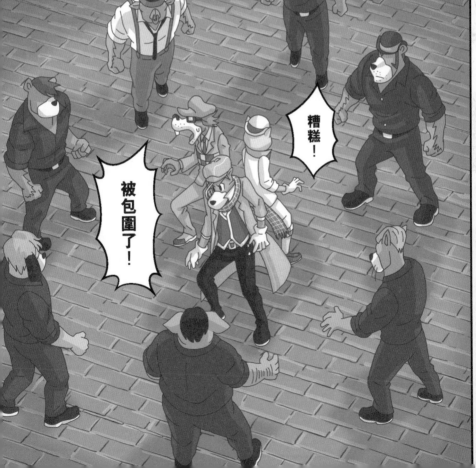

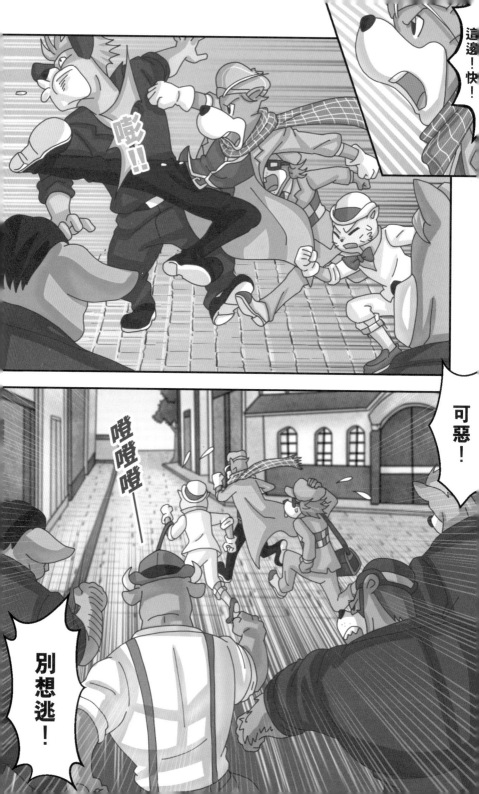

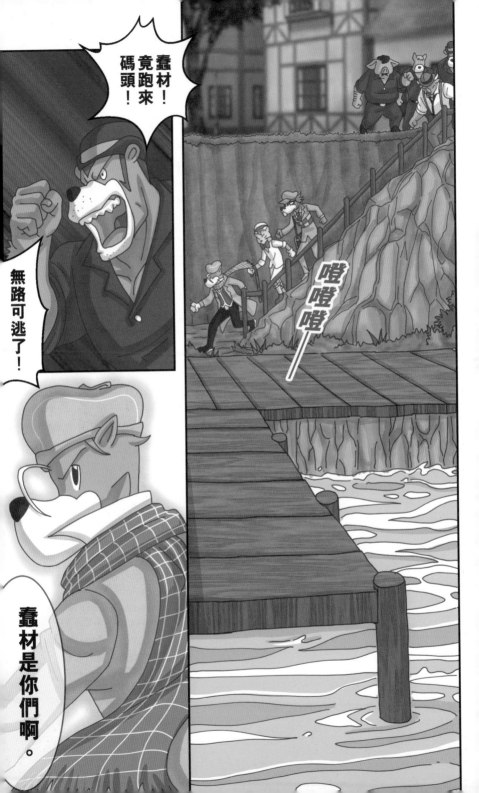

大偵探果然料事加神，猜到他們想再次殺人滅口。

嘿！

傑斯！

出來吧！

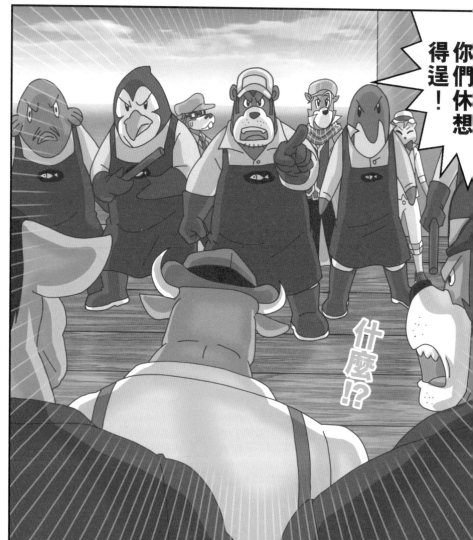

你們休想得逞！

什麼!?

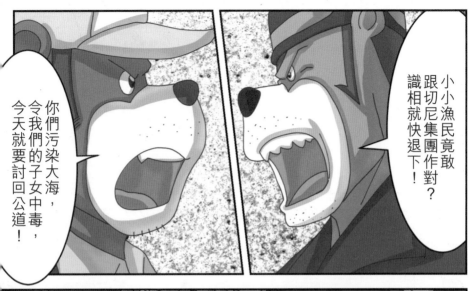

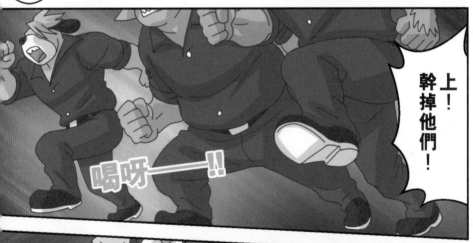

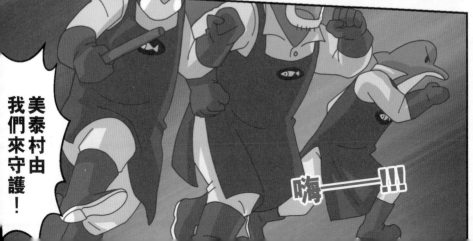

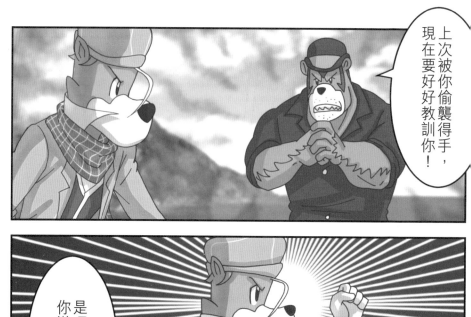
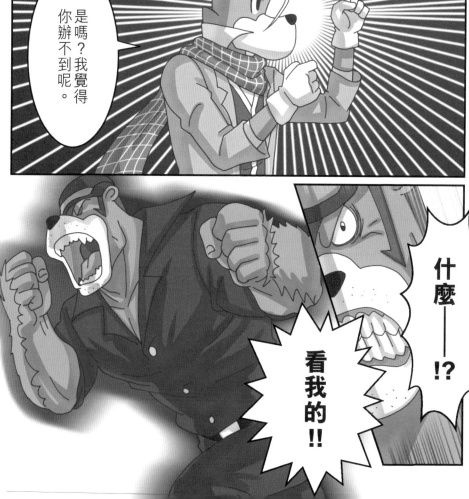

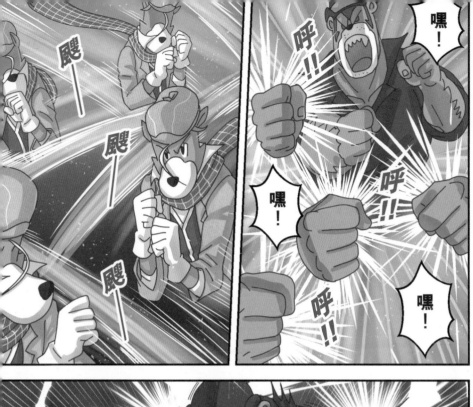
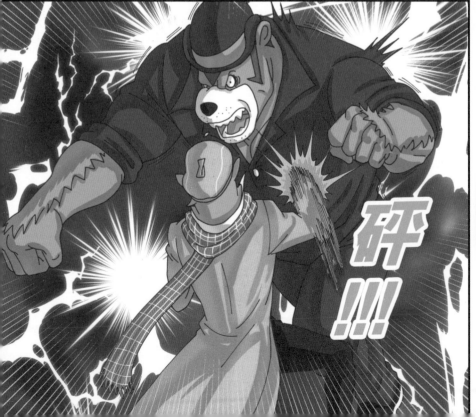

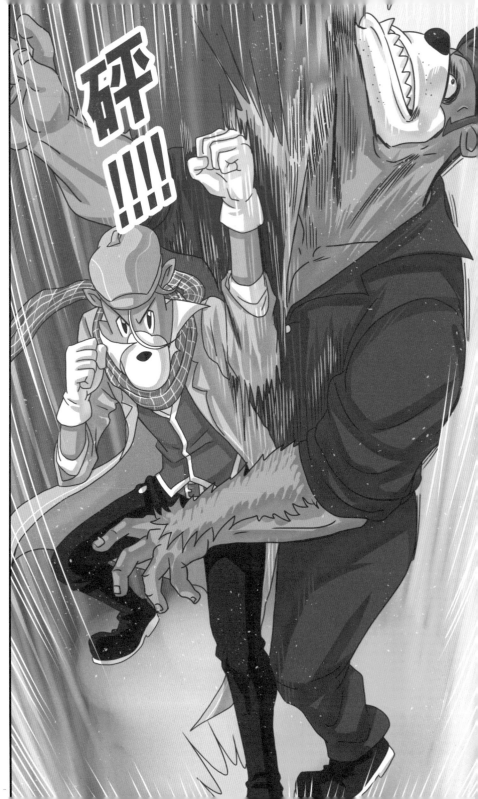

謝謝你們相助，否則我們恐怕會寄不敵眾。

什麼！

舉手之勞而已！

不過切尼勢力龐大，又勾結了官員，正常途徑無法將他繩之以法。

要對付他，必須出奇制勝。我已想到一個方法……

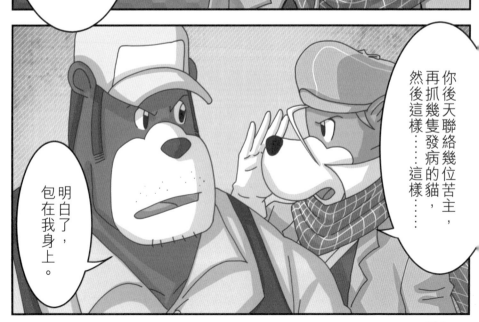

你後天聯絡幾位苦主，再抓幾隻發病的貓，然後這樣……這樣……

明白了，包在我身上。

124

後日

觀景台

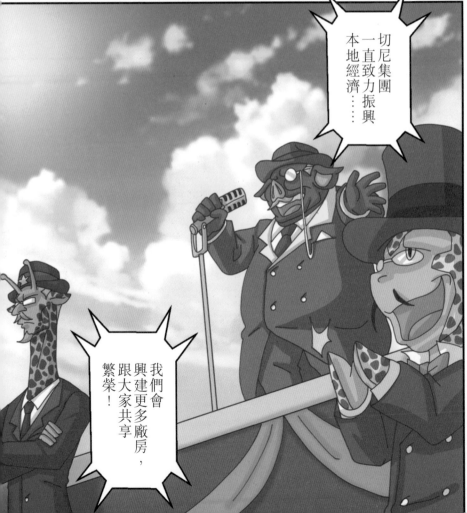

切尼集團一直致力振興本地經濟⋯⋯

我們會興建更多廠房，跟大家共享繁榮！

你閉嘴！

是你!?

製帽廠排出有毒水銀，污染海洋！

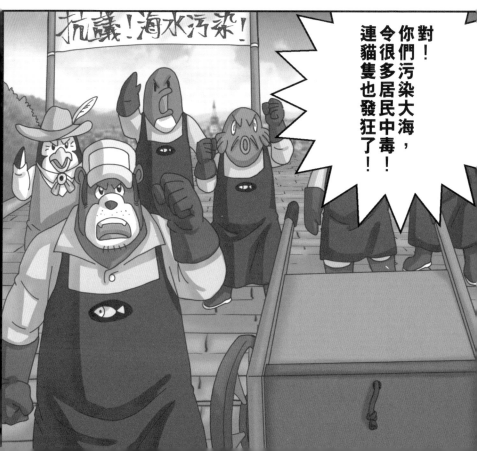

對！你們污染大海，令很多居民中毒！連貓隻也發狂了！

抗議！海水污染！

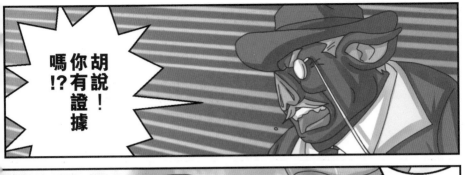

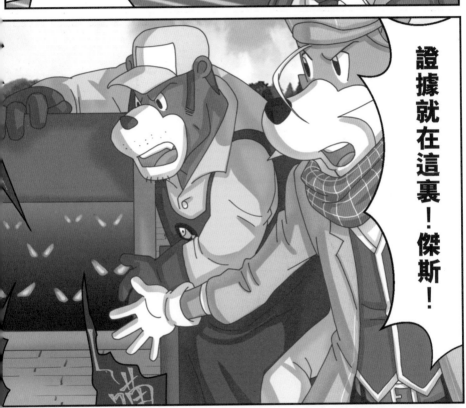

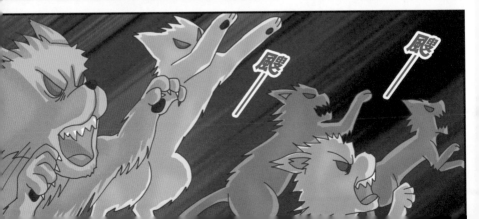

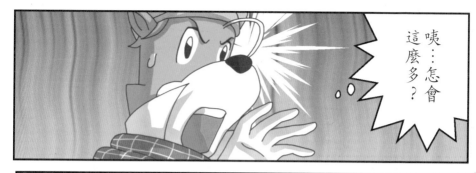
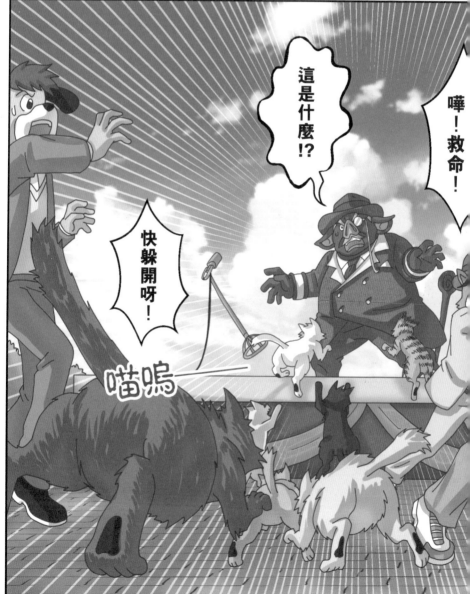

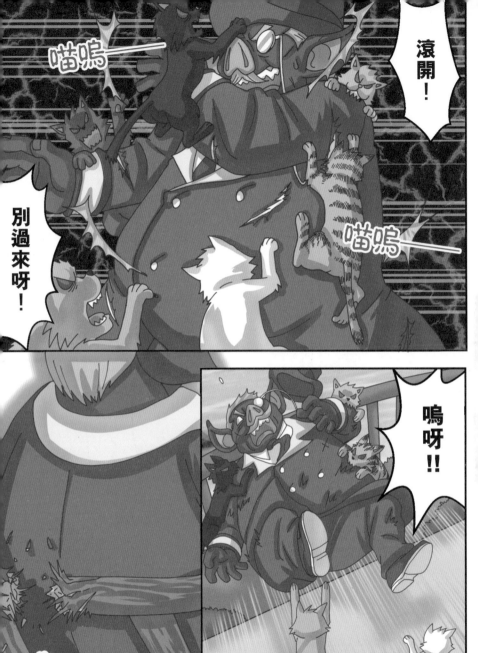

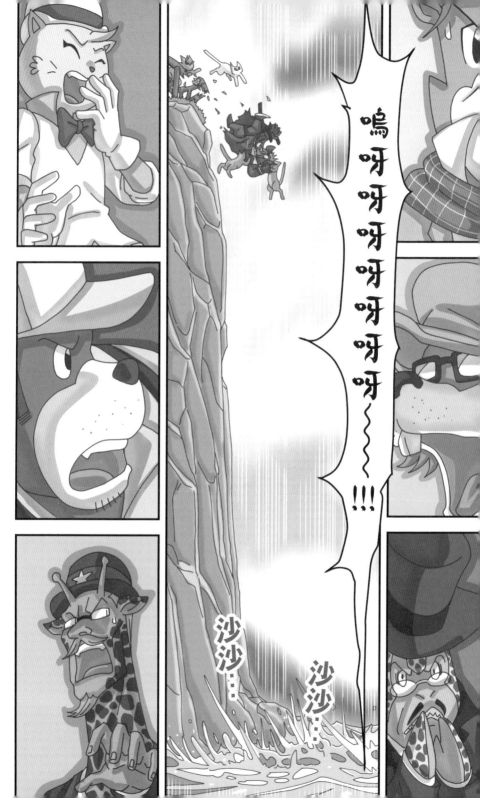

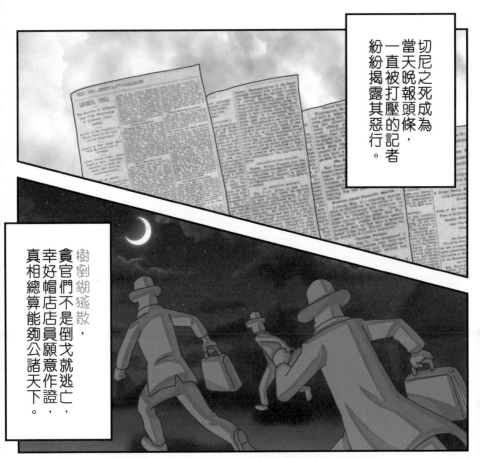

切尼之死成為當天晚報頭條，一直被打壓的記者紛紛揭露其惡行。

樹倒猢猻散，貪官們不是倒戈就逃亡，幸好帽店店員願意作證，真相總算能夠公諸天下。

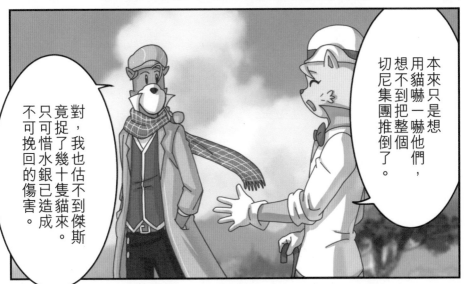

本來只是想用貓嚇一嚇他們，想不到把整個切尼集團推倒了。

對，我也估不到傑斯竟捉了幾十隻貓來。只可惜水銀已造成不可挽回的傷害。

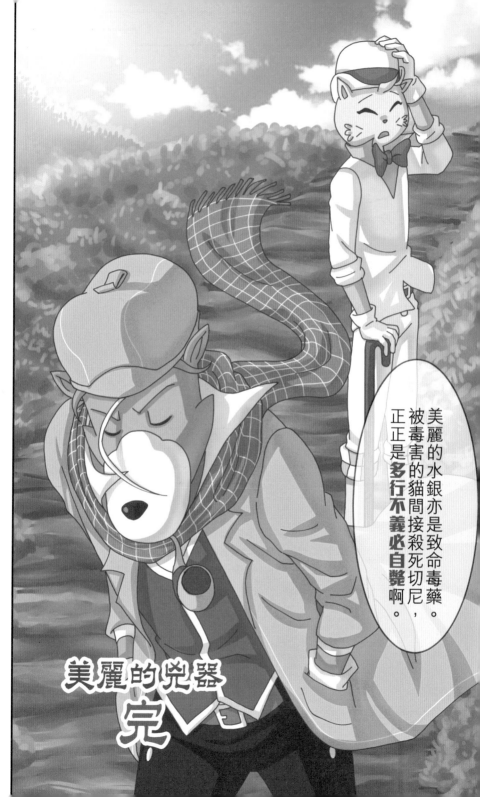

故技重演

又可寫作故伎重演，伎是指技藝、技倆。意思是把自己慣用的技藝再次拿出來表演。

警方上次利用誘敵之計成功捉拿一群罪犯，這回故技重演，把整個犯罪集團都瓦解了。

這裏十六個調亂了的字本來是四個四字成語，每個都包含一個「故」字，你懂得把它們還原嗎？

故自故一
故知封新
明溫故見
問知如步

我的答案：

① _____
② _____
③ _____
④ _____

P.114

他們果然想像對付史密斯那樣故技重演！

別跑!!

嘎嘎嘎

多行不義

做了很多不合道義的事情。可擴寫為多行不義必自斃，指多幹壞事的話定必自取滅亡。

例句：多行不義的暴君，總有一天需要承擔後果，歷史上眾多朝代的衰亡是最佳證明。

P.132

美麗的水銀亦是致命毒藥，被毒害的貓間接殺死切尼，正正是多行不義必自斃啊。

原來有很多成語就像「多行不義必自斃」那樣，由七個字組成。你懂得以下幾個耳熟能詳的七字成語嗎？

解鈴 □□□□□
賠了 □□□□□
偷雞 □□□□□
不到 □□□□□

四字成語遊戲答案

答案以紅色字表示。

P.46

人傑地靈
（地靈人傑）

鳥語花香

山光水色
（水光山色）

以暴**易**暴
以德**報**德
以毒**攻**毒
以心**傳**心

P.25

		水		投
耳	根	清	淨	閒
		鵝		置
	魂	飛	魄	散

幸**免**於難
多災**多**難
安居樂**業**
彌天大禍

P.67

頭**暈目**眩
笨頭**笨腦**
出人頭**地**
頑石**點**頭

無計可施
倒果為因
雷厲風行
莫逆之交

答案：倒行逆施

P.26

童叟無**欺**
童**心**未泯
童顏**鶴**髮
童**牛**角馬

不求甚解
庖丁解牛
解囊**相助**
渾**身**解**數**

以
防
萬
背 城 借 一 竅 不 通
蹶
不
振

門 可 羅 雀
鷹 視 狼 顧
沉 魚 落 雁
信 筆 塗 鴉

虎視 — 耽耽
風度 — 翩翩
目光 — 炯炯
得意 — 揚揚
怒氣 — 沖沖
來勢 — 洶洶
暮氣 — 沉沉
情意 — 綿綿

息 息 相 關
懷
備
至 理 名 言
過
其
實

故 步 自 封
溫 故 知 新
明 知 故 問
一 見 如 故

解 鈴 還 須 繫 鈴 人
賠 了 夫 人 又 折 兵
偷 雞 不 着 蝕 把 米
不 到 黃 河 心 不 死

避 而 不 談
得 而 復 失
樂 而 忘 返
鋌 而 走 險
周 而 復 始
取 而 代 之

一 刀 兩 斷
單 刀 直 入
寶 刀 不 老
大 刀 闊 斧
牛 刀 小 試
磨 刀 霍 霍
舞 刀 弄 槍
賣 刀 買 犢

第6集　美麗的兇器

原著人物：柯南・道爾
（除主角人物相同外，本書故事全屬原創，並非改編自柯南・道爾的原著。）

原著&監製：厲河　　　　人物造型：余遠鍠

漫畫：月牙

總編輯：陳秉坤　　編輯：羅家昌
設計：葉承志、麥國龍、黃皓君

出版
匯識教育有限公司
香港柴灣祥利街9號祥利工業大廈2樓A室

想看《大偵探福爾摩斯》的
最新消息或發表你的意見，
請登入以下facebook專頁網址。
www.facebook.com/great.holmes

承印
天虹印刷有限公司
香港九龍新蒲崗大有街26-28號3-4樓
電話：(852)3551 3388　　傳真：(852)3551 3300

發行
同德書報有限公司
九龍官塘大業街34號楊耀松（第五）工業大廈地下

翻印必究

第一次印刷發行　　　　　　　　　　　　　　2019年4月
第二次印刷發行　　　　　　　　　　　　　　2020年7月

Printed and published in Hong Kong.
ISBN : 978-988-78645-2-3
港幣定價：$60
台幣定價：$270
若發現本書缺頁或破損，請致電25158787與本社聯絡。

網上選購方便快捷　　購滿$100郵費全免
詳情請登網址 www.rightman.net